家庭美術館／美術家傳記叢書

元氣・磅礴
莊喆

潘襎／著

國立台灣美術館 策劃　藝術家 執行

照耀歷史的美術家風采

「家庭美術館——美術家傳記叢書」於民國八十一年起陸續策劃編印出版,網羅二十世紀以來活躍於藝術界的前輩美術家,涵蓋面遍及視覺藝術諸領域,累積當代人對前輩美術家成就的認知與肯定,闡述彼等在我國美術史上承先啟後的貢獻,是重要的藝術經典。同時,更是大眾了解臺灣美術、認識臺灣美術家的捷徑,也是學子及社會人士閱讀美術家創作精華的最佳叢書。

美術家的創作結晶,對國家社會以及人生都有很重要的價值。優美的藝術作品能美化國家社會的環境,淨化人類的心靈,更是一國文化的發展指標,而出版「美術家傳記」則是厚實文化基底的重要工作,也讓中華民國美術發展的結晶,成為豐饒的文化資產。

Artistic Glory Illuminates History

In order to organize the historical archives of Taiwan art, *My Home, My Art Museum: Biographies of Taiwanese Artists*, a consecutive series that recounts the stories of various senior artists in visual arts in the 20th century, has been compiled and published since 1992. Accumulating recognition and acknowledgement for their achievement and analyzing their contributions to the development of art in our country, it is also a classical series of Taiwan art, a shortcut to understand the spirit and Taiwanese artists, and a good way for both students and non-specialists to look into the world of creative art.

Art creation has important value for the country and society from which it crystallizes, and for the individuals who create or appreciate it. More than embellishing our environment and cleansing our minds, a fine work of art serves as an index of the cultural status of a country. Substantiating the groundwork of our cultural progress, the publication of these artist biographies consolidates the fine arts development in the Republic of China, turning it into a fecund cultural heritage.

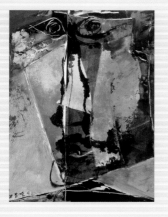

附錄

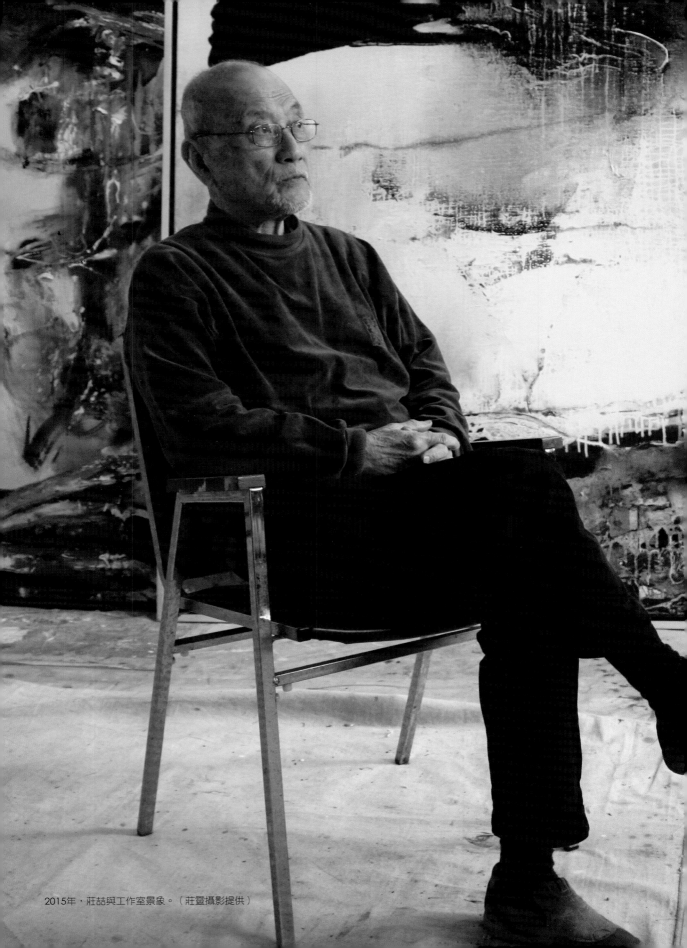

2015年，莊喆與工作室景象。（莊靈攝影提供）

一、夢裡山河歲月

1931年到1949年之間，中國大陸這塊土地內部，因為日本侵略，激烈動盪；經歷八年抗戰，國府精疲力竭之際，國共內戰，國府敗績而轉進臺灣。1945年從日本手中取回的臺灣，在與大陸短暫四年的緊張結合之後，再次與大陸分離。中國產生翻天覆地的變化，兩岸對立、政權更迭、文化覆蓋、人民流離，昔日的眼前山河，因為意識形態與冷戰對壘，神州大陸成為臺灣人民地理上的名詞，必須透過文化、血緣、記憶來串連。莊喆的幼年、少年時期，幾乎都在輾轉遷徙中度過。他的早年學習歷程，與其說是學校，毋寧說是大自然做為他的導師，故宮文物做為文化寶庫，哺育他的幼小心靈。

[右頁圖] 莊喆 構成 1963 油彩、畫布 80×64cm
[下圖] 年輕的莊喆身影。

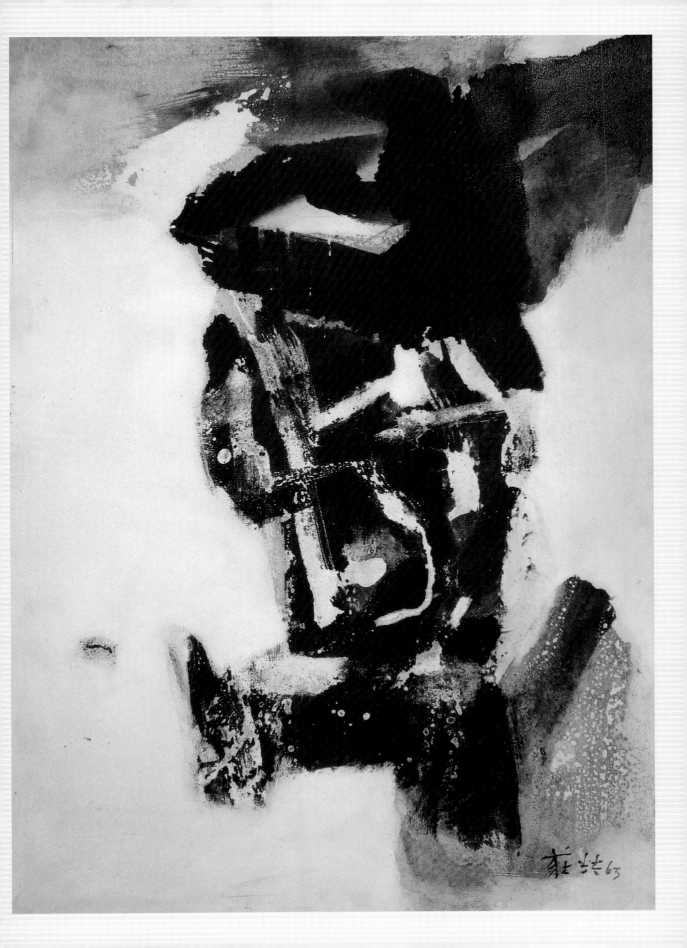

神州板蕩

　　莊喆的父親莊嚴（1899-1980），本名莊尚嚴。莊喆出生時，父親莊嚴擔任故宮博物院古物館第一科科長。莊嚴畢業於北京大學哲學系，為中國第一代前往日本東京大學學習考古的專家，浸淫書法數十年，往後成為著名書法家。莊喆的母親為申若俠（1906-2005），畢業於北平女子師範大學，往後也任職於故宮。父母兩人結婚於1932年秋天，此後數十年相互扶持，度過憂患的歲月。莊喆出生前兩年，大哥莊申（1932-2000）出生北平，二哥莊因於隔年出生。這段歲月乃是北方動盪不安的時期，矛盾的是，中國風雨前的寧靜，卻也是莊家在大陸最安定的歲月，莊嚴舉家定居於張之洞北京故居三槐堂。張之洞與曾國藩、李鴻章、左宗棠並稱清末四大名臣。三槐堂位於北京城什剎海南岸白米斜巷胡同東口，由民初大哲學家馮友蘭購得，往後由莊嚴、常維鈞、徐炳昶三戶分居。莊家與常家親近往來，莊喆母親與常維鈞夫人葛孚英相善，一起學歌、唱戲，共同外出觀賞戲曲。根據莊家回憶，那段歲月是申若俠在北平最愉快的歲月。

　　但是，對於莊嚴而言，這段歲月正是他在故宮應變與逐漸展現其書生膽識的磨練時期。莊喆出生於1934年，此時，華北局勢處於風雨欲來的前兆。日本侵華跡象逐漸顯露，繼1931年東北爆發九一八事變，一手主導侵華

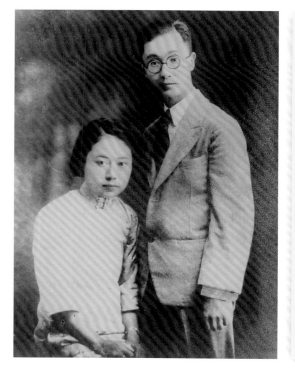

百戰無殘壘巍然獨此存古藤猶
鐵色舊碣尚苦痕有相能迷劫無
為道益尊臺城落日裏多少未歸
人曼殊上人詩　庚戌冬　尚嚴

戰役，扶持偽滿州國。中國向國際聯盟控訴日本侵華。國際聯盟派遣李頓前來中國調查。日本為了阻撓調查，發動一二八淞滬戰役。中國在1930年代是一個充滿動盪的十年，莊喆幼年的命運與這種時代緊密結合，那是一個激烈動盪到生命過剩的年代。在中國這塊土地上，從清朝末年到中華民國的誕生，許多有志之士投身救國，試圖創造出永恆和平，擘劃嶄新時代。莊喆的父親莊嚴即是生長在那個時代，具備傳統精神涵養，同時也恪守本分，一生清白守正，對西方文明那種強烈方法論解剖中國文化的力量，了然於胸。莊嚴是中國第一代接受西方考古學訓練的學者，但是，他的個性與際遇讓他選擇了文物守護的工作。這份工作其實就是為文物找尋避難場所，這種選擇使得莊喆全家隨著時局變動而飄零東西。

　　莊喆出生那一年的北平局勢甚不穩定。1931年9月18日，爆發九一八事變，兩個月內東三省全部淪入日軍掌控。1932年，日本於3月1日扶植溥儀成立偽滿州國，為建立偽滿州國與國民政府之間的緩衝區，以便控制東北，日軍步步進逼，從1932年7月起攻擊熱河，隔年1月山海關淪陷，北平、天津

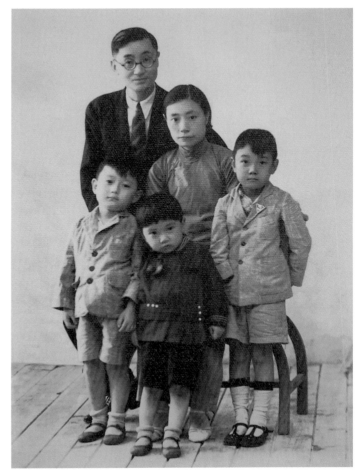

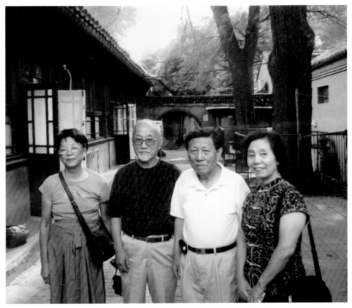

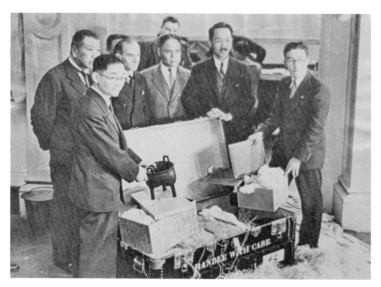

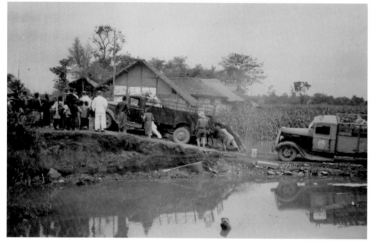

［上圖］
1935年，「中國藝術國際展覽會」在倫敦展品開箱時留影。左1為莊嚴。

［下圖］
1937年故宮文物南遷，在川陝公路上艱難地前行。

震動不已。這個動盪局勢在華北地區不斷擴大，最終在「何梅協定」下，日本取得河北省、察哈爾的控制權。整個北方各省，包括綏遠、察哈爾、山西、河北與山東各省，陷入高度不穩定。此一局勢延續到1937年7月7日爆發盧溝橋事變為止。

　　故宮博物院為了因應長城變局，反應十分迅速，不到一個月的日夜趕工，挑選精品，用心捆包、裝箱，分批運出北平，南下南京、上海。故宮文物南下未久，莊嚴於1935年6月7日奉命押解精選精品前往英國，參加11月28日到隔年3月7日的「中國藝術國際展覽會」。行政院決定在南京朝天宮籌建永久庫房，儲存南下文物，並籌建故宮南院，1937年3月莊嚴奉調南京分院，舉家隨後南下。1937年七七事變後，8月14日莊嚴押解八十個鐵箱文物精品，裝船啟運湖北長沙，再轉火車，寄存長沙市郊嶽麓山湖南大學圖書館，爾後啟運桂林，抵達貴陽，

劉峨士描繪的〈安順讀書山華嚴洞圖〉。（莊靈提供）

最終落腳於安順讀書山華嚴洞。莊喆隨著故宮文物顛沛一年有餘，才稍得安息。莊喆未滿周歲即南下南京，隨著日本侵華腳步逼近，依著父母避禍長沙，輾轉南下貴陽，最後在貴陽郊外安順的華嚴洞經歷六年歲月。這時候莊喆已經十歲。

莊喆全家居住安順期間，又多了一個弟弟莊靈。莊嚴在安順期間，招聘劉峨士（1914-1952）為新進館員，受命為安順辦事處（1938-1943）主任一職。劉峨士成為幼年莊喆水墨畫的啟蒙老師。劉峨士善於馬、夏山水，〈安順讀書山華嚴洞圖〉（1944）現存於臺北故宮博物館，採用長卷構圖，活用平遠、深遠、高遠兼具的遊動視點，成為目前為止唯一記錄故宮安順辦事處形勢、風光的作品。

對莊喆而言，明媚的風光與陡峭的山勢，處處都是新鮮動人，山川光輝、寒溪炊煙、老松魁梧、翠柳迎風，美景動人。安順地處邊陲，戰時物資時有不濟，一家人卻安貧樂道，莊嚴的任務是守護文物，妻子申若俠則在黔江中學任教以餬口。莊嚴在安順期間留下不少詩歌，記錄自己在當地的心境。由這段際遇可以推測，

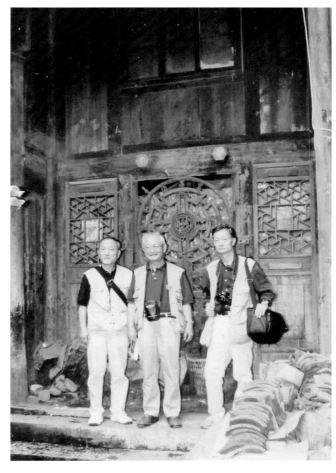

1999年，莊因（中）、莊喆、莊靈（右）三兄弟攜手做尋根之旅，重返六十年前的安順舊居並合影。

莊喆的人生態度逐漸在這樣變動的山河歲月中養成。淬鍊莊喆身心的並非只是古老典籍的教誨及故宮文物的文明寶庫，還包括明媚山川的薰陶，以及父母處於逆境時的人生態度。

安順期間，莊嚴有詩〈貧甚戲作〉：「家寒兒衣不掩骭，空庖土竈未炊煙。」戰時物資短缺，諸子食指浩繁，孩童猶如寒門，連上衣都無法遮裹肋骨下半身，無有糧米，土竈乏煙。但是，他們夫妻兩人患難情深，莊嚴在〈贈申若俠〉詩中提到：「喪亂一家未散分，浮名浮利終何用；但教先生尊不空，焉管明日飢腸痛；興酣搖筆自吟詩，詩成泥教諸兒頌；國難以來七年中，驚心動魄恫焉痛；時呼時呼非昔比，回首前塵直如夢。」回首前塵彷彿夢中，酒酣漫成詩歌；酒醒則教子於泥上寫詩。或許這段歲月對幼年的莊喆而言，不知不覺之間，讓他往後養成恬淡自安、遁隱求真的處世態度。

二次大戰晚期，中日之間進行最後一次大規模的會戰，日軍稱此為「一號作戰」。日本先頭部隊在1944年11月28日抵達貴州獨山，試圖直插陪都重慶，故宮文物再次遷徙到四川省南境巴縣一品場石油溝舊址。崇山峻嶺，幾與外界隔絕。老虎咆嘯，猿猴騰躍，文物儲存於「飛仙巖」，因為老虎出沒，河川遂命名為「虎溪」。抗戰勝利，1946年1月故宮文物運抵重慶，隔年返抵南京朝天門旁故宮博物院南京分院庫房。

這段神州壯遊，歷時十年之久，真實世界在正值做夢少年莊喆的眼中，彷彿夢裡山川，往後他追憶說：「一次作夢，夢到我像鷂子一樣，從石壁上飛躍而下，俯瞰大地。」不知是少年富於夢想，還是山川給予他的強烈震撼，構成潛意識的躍動經驗，不時出現在腦海中，成為他往後創作之際，時常浮現的意象。

莊喆幼年宛如是一部文物播遷史的縮小版，只是幼年懵懂，隨父母守護文物之餘，山川之輝映、人物之風采，一一注入這位幼小孩童的心靈。莊喆離開南京時方才四歲，再次回到南京時已經十四歲，飽經其他孩童未曾有的如夢似幻的壯遊。

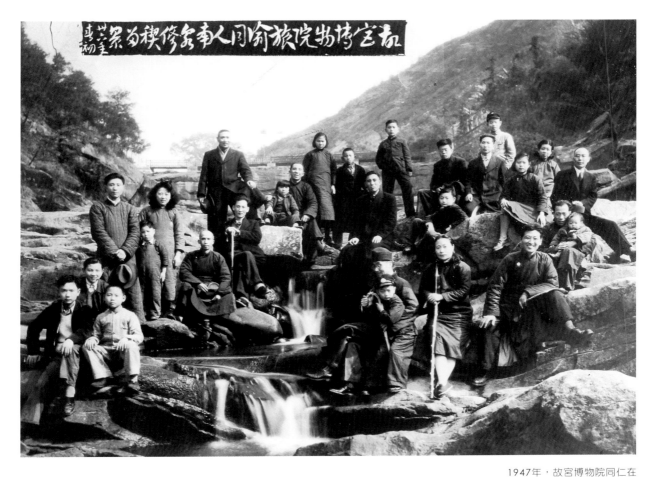

故宫博物院同人同衛院物博宫故

1947年，故宮博物院同仁在重慶南溫泉虎嘯口下溪留影。前排右3為莊嚴抱著四子莊靈。右2為申若俠，後方最右者為劉峨士。最遠中央站立者是莊喆。（莊靈提供）

渡越驚濤到臺灣

　　徐蚌會戰乃是國共內戰的轉折點。徐蚌會戰勝負未定之際，南京國民政府已經開始預做文物疏散的準備，11月10日蔣中正總統要求行政院長翁文灝舉行故宮文物渡海遷移臺灣的會議。故宮文物於12月22日在莊嚴與劉峨士押送下，乘坐海軍中鼎號登陸艦經由上海，駛往臺灣。經歷四天航行，冬天海上風浪洶湧，顛簸驚險過東海，12月26日抵達基隆。隔年1月10日，徐蚌會戰結束，國軍全面潰敗。海峽兩岸海象多變，夏秋多颱風，四百餘年來，多少移民偷渡未成，葬身魚腹，吞沒無數滿懷壯志的人們。唐山到臺灣的漢人，初由鄭成功率軍民東渡，驅逐荷蘭人，

建立東寧政權，漢人衣冠，明朝正朔，依止海東。

　　這座位屬神州大陸邊陲的島嶼，19世紀晚期方才急速開啟近代化運動。在此之前，臺灣漢人與原住民雜處，清廷消極治理，反亂頻仍，綿延數百里的中央山脈、雪山山脈、桃竹苗丘陵、臺地，成為危險而恐怖的禁地。移民、漢人與原住民之間充滿緊張。這層關係直到日本殖民臺灣，使得複雜的族群關係因為外力介入，初次產生某種程度的整合與土地認同感。戰後，國府接收臺灣，臺灣人往往被視為被殖民的次等人民，受到壓抑。國府渡海來臺，故宮文物東指，使得臺灣與中原文化的人文精神與珍貴文化遺產獲得緊密聯繫，透過故宮文物的文化內涵，以及審美特質，中原文化方才初次大規模地進入臺灣。

　　1948年12月，莊喆隨著故宮文物來到臺灣。故宮文物經由基隆、楊梅的暫存，隔年抵臺中，羈留一年，全家的腳程亦步亦趨。1950年霧峰北溝庫房落成後，再次遷徙霧峰，成為文物南遷之後暫時落地保存最長的一次。初到臺灣時，莊喆已經十五歲。烽火中成長的這位北平少年，隨著中華數千年文物輾轉播遷半個神州大陸，最終與這批文物默默地住進霧峰山邊的北溝。在霧峰鄉下，莊喆全家一住就長達十五年，直到故宮文物於1965年在臺北外雙溪的國立故宮博物院完工

莊喆　松陰對阮圖　1949
水墨、紙本　莊嚴題字

後，方才北遷。莊喆與父親莊嚴顛沛大江南北，往後為了追求藝術真諦而舉家遷徙北美，父子之情與鄉愁，日後透過這批文物所承載的文化傳統來維繫。

莊喆往後回憶：「我呢？有他（莊嚴）的因子，沒有他承受的憂患，肩負保存中華國寶文物的壓力——時局、生活困局、四海兵火、鼠雀爭雄、客愁鄉夢、冰炭懷抱這些。我等於隨著國寶文物遷移而飄遊著成長的，注定與藝術（繪畫）共伴一輩子了。」這段話說得灑脫而悲壯，頗能說出父子兩代的時代精神與自我期許的不同。

莊喆在1949年夏天寓居臺中市內，素來喜愛繪畫，在這一年完成了一幅〈松陰對阮圖〉（1949）。他的啟蒙老師為兩位故宮博物院的年輕館員劉峩士、黃異。這件作品為莊喆現存最早的一幅畫。從構圖而言，乃是綜合南宋與元代山水風貌，前方高丘松林挺拔矗立，紅葉穿插其間，遠方山景透迤千里。畫面左方為平遠河川，淡然恬靜，一對幽人相與唱和，一人彈阮，一人罷琴傾聽，頗有俞伯牙、鍾子期高山流水的知音之感。這幅作品完成後，獲得莊嚴賞識，題有：「人間何處可埋憂，策杖攜怏任去留；坐愛松林紅葉冷，相逢對阮話蒼洲。卅八年八月題喆兒松陰對阮圖，老墨。」人物表現雖有黃異筆下人物的筆調，卻更具南宋運筆的爽澈，山川則繼承劉峩士的南宋情趣。莊嚴一首詩，流露出憂患且

[下二圖]
霧峰北溝洞天山堂外觀及客廳。（莊靈攝）

去，共話知音的憂愁與灑脫所摻雜的離散情懷。莊喆年少尚未就讀大學，卻已存在著傳統水墨畫的優良功底，日後發展必然為莊嚴深深期待。

莊喆一家居住於北溝的簡陋農居，父親莊嚴不以粗鄙見棄，號為「洞天山堂」，成為莊喆全家到1965年為止的居所。在那個歲月裡，故宮文物彷彿隱士一般，藏身於臺灣中部的小山脈。北溝距離霧峰市區十餘里，位居山邊高臺。莊喆在此度過高中、大學、出國訪問前的歲月。對於這個半隱場所，莊嚴詩題：「屏跡後門下，息交歎孤陋；……青山自掩仰，相對渾如舊；我家吉峰下，清水清可漱；白雲渺何之，念之令人瘦。」這首詩歌洋溢著莊嚴對於竹林瓦舍的滿足，恬淡怡然。莊嚴雖服公職，半同隱居，北溝位居霧峰鄉下，拂曉時分莊嚴陪伴兒子們摸黑步行經過破落的村落，送他們搭乘臺糖小火車抵達霧峰街上。這些青少年接著轉乘巴士前往臺中市內就讀。

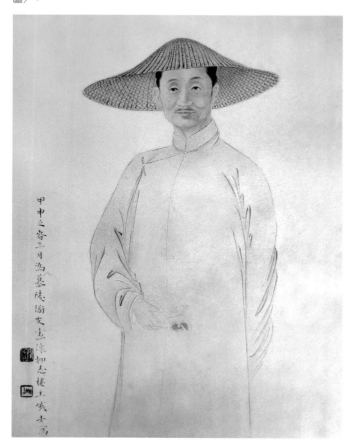

劉峨士在1944年替四十六歲的莊嚴所作〈慕陵先生戴笠圖〉。

莊喆進入臺中二中就讀。當時臺中二中為男女兼收。1949年7月起，潘振球（1918-2010）接任校長，為臺中二中寫下校歌，聲韻兼備，緊扣時代，「披荊斬棘，沐雨櫛風，矢志規復繼成功，莫謂今日皆年少，年少志氣壯如虹，且看他年再興史」，勉勵青年學子，繼承鄭成功開拓臺灣精神，胸懷創造歷史的胸懷。

從安順起，劉峨士即成莊喆繪畫的啟蒙老師，到了臺灣，又加入了故宮研究員黃異。「我從小觀覽字畫，兩個啟蒙老師都是故宮工作人員，也是畫家。他們經常臨摹古畫，當時我年紀小，還不懂古畫的奧祕，卻能熟記一長串的畫名，晚上睡前常跟兄弟玩猜猜哪幅畫是哪位畫家的遊

黃異所畫的〈安順牛場〉一
作。（莊靈提供）

戲。」故宮文物流離於外部的歲月裡，這些文物啟迪莊喆的幼小心靈，
兩位典守人員也教授莊喆繪畫。

　　劉峨士在1944年留下〈安順讀書山華嚴洞圖〉（1944，P.12-13）、〈慕
陵先生戴笠圖〉（1944）；黃異（?-1954）則以〈安順牛場〉（1950）
獲得第 5 屆省展第二名。當年獲得省展第一名的畫家是盧雲生（1913-
1968），第三名則是劉雅農。這件作品目前已經亡逸，黃異完成此幅作
品時，曾經拍攝黑白照片贈送給李霖燦（1914-1999），方才留下珍貴紀
錄。當時省立博物館館長陳兼善（1898-1988）為此作題篆，莊嚴寫下跋
文：「每一觀覽，彷彿又置身抗戰時山國之間。至其筆法勁麗，尤為餘
事。」劉峨士為河北饒陽人，其創作筆法取自南宋馬、夏，清麗勁秀。
他抵達北溝後從事古代書畫鑑定與研究，1952年4月22日因胃出血病逝臺
中，得年僅三十九歲。黃異字居祥，生年不詳，水墨作品寫實而富異邦
情懷。黃異是戰後極為少數流寓臺灣、於畫壇嶄露頭角的人，可惜於

1954年4月6日因肝癌病逝臺中醫院。莊喆幼年幫父親磨墨拉紙，觀察那落筆前的氣定神思、直入千軍萬馬般的運筆，加上兩位卓越青年畫家的繪畫啟蒙，已經為他培育好一位藝術家應有的底蘊，其餘的只剩那堅苦卓絕的文化苦思與百折不悔的實踐而已。

▌熱情少年的摸索

　　1950年代，對於臺灣而言是一個充滿變數的時代，東西方文化直接邂逅於臺灣，衝擊頻頻，難以抑遏。就世界局勢而言，1948年爆發第一次柏林危機，開啟冷戰的先河，1950年1月韓戰爆發，1954年5月法國在越南奠邊府戰役失利，被迫與北越政權簽訂日內瓦協定，法國退出越南，南北越時代正式開始。美國勢力進入越南，韓戰的代理人戰爭的戰場轉移到越南，接著亞洲陷入二十餘年越戰風雲。1954年12月3日中美簽訂「共同防禦條約」，美國文化大量湧進這塊狹小島嶼。莊嚴一門四子繼承父母天分，各自在文藝領域獲得成果。長子莊申長莊喆兩歲，次子莊因大莊喆一歲，莊喆在1954年夏天進入臺灣省立師範學院藝術系就讀。

　　1949年澎湖爆發713事件。作家王鼎鈞指出：「國民政府能在臺灣立定腳跟，靠兩件大案殺開一條血路：一件是228事件懾服了本省人，另一件是本件山東煙臺聯合中學冤案懾服了外省人。」政府與流亡人民、臺灣原有居民之間，存在高度不信任感，外加共產黨武力威脅，對內煽動，局勢動盪不已。

　　美術史上，1950年正式引爆文化認同的衝突。1949年，大陸各省百姓隨著國府轉進臺灣，那是倉皇失措，惶惶不可終日的緊張一年。韓戰爆發，美軍協防臺灣，臺灣因為外力的介入，局勢逐漸穩定。隨

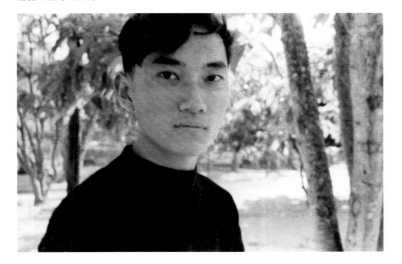
莊喆年輕時的神情。

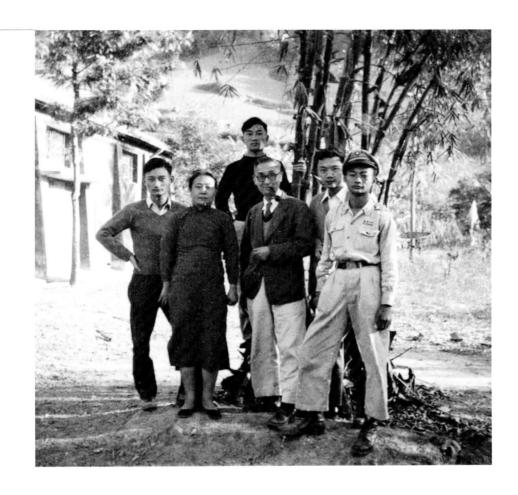

1955年於霧峰北溝故宮舊庫房前，莊喆（左3）與父母兄弟合影。（譚旦冏攝，莊靈提供）

之，美術史上的「正統國畫論爭」開始延燒。這場論爭由劉獅發言揭開序幕。美術史上將這場論爭稱為「正統國畫論爭」，第5屆省展首獎盧雲生〈花間人〉受到點名批判。

【關鍵詞】
莊嚴一門四傑

　　莊嚴（1898-1982）東北人，與妻子申若俠（1906-2005）在1932年結縭於北平。當時北京大學由蔡元培主持校務，氣象一新，莊嚴入北京大學哲學系，師事胡適等名師。1925年畢業後出任北京故宮博物院古物館科員，成為北大交換生身分留學東京帝國大學考古學研究室，為中國第一代具備近代考古專業的專家。抗日前，伴隨文物南下南京，爾後主持故宮文物赴英國展示，抗戰軍興，押送文物經湖南、貴陽，抵達安順，1944年底，又押送文物抵達四川南部巴縣，抗戰勝利後，押送文物返抵南京。國共內戰，國府敗績，遂奉國府命押送文物抵達基隆，南下臺中北溝，1965年臺北故宮成立，被命為故宮博物院副院長。莊嚴專精書法，以瘦金體見長，各界推崇。長子莊申（1932-2000）為美術史學者，任教美國，又任教香港，香港回歸後返國任教於南港中研院。莊因（1933-）任教於美國史丹佛大學，教授中國文學；莊喆排行第三，旅美抽象畫家；莊靈（1938-）為臺灣著名攝影家。莊氏一門活躍於人文領域，各有專擅，被推為一門四傑。

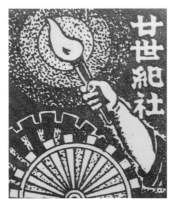

1951年1月28日、3月25日、4月20日，何鐵華主持的「廿世紀社」舉行數場「藝術座談」，出席者分別有林克恭、宗孝忱、何勇仁、李仲生、高一峰、吳廷標、黃君璧、香洪、陳丹誠、雷亨利、張我軍、羅家倫、劉獅等二十餘人。劉獅發表指標性談話：「現在還有許多人誤認日本畫為國畫，也有人明明所畫都是日本畫，偏偏自稱為中國畫家，實在可憐復可笑！例如第5屆展覽時，在中山堂展覽者多屬日本畫，但卻以國畫姿態展覽，而第一名國畫得獎者，其實即為日本畫。」這裡的第一名即指盧雲生。顯然地，這場座談會類似文化界人士對藝術走向的表態，論點雖環繞水墨畫正統地位，其實背後存在著複雜的文化認同問題。

戰後，藝術表現的媒材、精神並不受重視，相反地中原筆墨再次進入臺灣之後，代之而起的是一股依附於國府道統觀的狹隘「正統思想」。這個論調十分明顯地配合著國府隨即要展開的反共文學運動。最早展露先聲、最具標誌性的事件是1951年5月4日《文藝創作月刊》創刊，張道藩出任社長。反共文學成為1950年代初期，國府在臺灣發動的文藝運動的核心思想。最終目標是將藝術與寫實主義結合，發展為戰鬥文藝，隨之而起的是對「精神污染」進行肅清的「清潔運動」。面對狹義觀點的美術論爭，臺籍畫家一時之間措手不及，最終在1954年12月由「臺北市文獻委員會」舉辦「美術運動座談會」中打開出口。

出席此次座談會的本省籍畫家有郭雪湖、陳敬輝、廖漢臣、王白淵、金潤作、呂基正、鄭世璠、李君晰、盧雲生、李石樵、林玉山、楊肇嘉、楊三郎等人。其中最鮮明且極具說服力的是林玉山的觀點，他認為每個地方自有其風土文化，藝術表現自有不同，臺灣人既然是中國人，其作品也就是中國畫。

這個論爭看似簡單，實際上背後存在著身分、文化認同的問題。顯然，1950年代外省人與本省人之間存在著嚴重的族群認同危機，此危機波及到繪畫表現上。但是，相對於此，反省時代精神的

力量卻在年輕人身上逐漸出現，這種出現超越狹義的繪畫表現形式的差異，也非族群的問題，而是某種存在者對時代的焦慮。莊喆曾表示：「當時友人說，外省人都愛搞抽象畫，因為境遇像流浪、失根，我無法認同。」這種觀點顯然為本省人觀點，部分人從離散的觀點、失根的苦痛去理解新的美術風格。

1949年畫友們的合影。左起：林玉山、郭柏川、王白淵、黃鷗波、盧雲生。

「當年臺灣政權威權，藝術家有所反抗，聽從內心的聲音，因此走到虛無的抽象表現。這是大環境使然，就像西班牙在佛朗哥集權的時代，情況亦是如此。」莊喆從現實環境的苦悶去理解時代與畫家之間的關係。

1949年4月6日臺灣爆發228事件後的首次學生運動，通稱「四六事件」。臺灣大學與省立臺灣師範學院不少學生遭受逮捕，著名考古學家張光直在此次運動中被捕拘禁一年。莊喆在1954年夏天進入省立臺灣師範學院藝術系就讀，當時師資有莫大元、黃君璧、溥心畬、廖繼春、林玉山、李石樵、馬白水、李澤藩、朱德群等人，人才濟濟。這段期間，

1956年，莊喆唸省立臺灣師範學院藝術系時的師資堅強。圖為該系師生合影。前排：廖繼春（左2）、孫多慈（左3）、虞君質（左5）、黃君璧（左7）、莫大元（左8）、陳慧坤（左9）、金勤伯（右1）；馬白水（2排左5）、林玉山（2排左7）等。

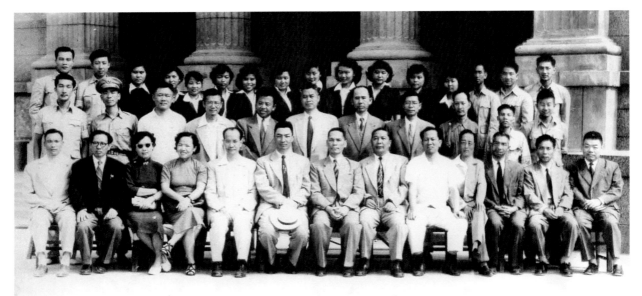

23

臺灣美術已經從戰後逐漸復甦起來。美術展覽會也在1946年起恢復舉行。國立政工幹校美術組在1955年由一年半預科改制為三年專科，1955年成立國立藝術學校，設置話劇科、中國國劇科、美術印刷科，1957年稱設音樂科、美術工藝科，1960年改制為國立臺灣藝術專科學校，1962年美術科成立，同年成立私立中國文化研究所藝術學門。

當時對於美術的批判，「五月畫會」創立者之一的劉國松，在1954年底，從民族性、歷史長短、材料差異的觀點，抨擊日本畫。當時資訊不斷開放，美術科系、展覽雖有復甦跡象，美術教育依然延續著向來私塾教育的傳統。莊喆進入師大藝術系之後，透過許多閱讀與思辨，已經逐漸建立起他對於「東西方美術」的基本看法，1959年第3屆「五月畫會」莊喆初次出品，他的作品風格為表現主義，但是自己對於抽象的嘗試已經於1958年開始，〈自剖〉顯示出緊張、火光、衝突與對立。似乎這幅作品為他內心世界的初次表白，內在產生兩股力量的衝突。

莊喆不認為當時「五月」或者「東方」畫會的畫家，是因為畫壇缺乏朝氣而走向現代西方的道路。他認為：「所謂不滿當時畫壇作風的保守，這恐怕並不是那時僅有的現象。目前的年輕人恐怕也是一樣對現狀不滿。這不但臺灣如此，整個世界恐怕也都如此。我們所處的50年代可能是一個突變的時期，從巴黎到紐

[上圖]
五月畫會成員與畫友合影。右起：陳庭詩、莊喆、馮鍾睿、郭豫倫、韓湘寧、胡奇中。

[下圖]
1961年，五月畫會部分成員攝於南海路歷史博物館門前，最後排站者為莊喆。

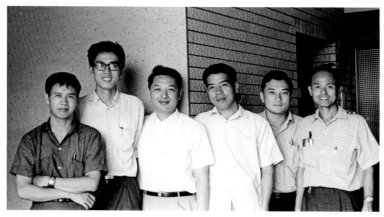

[左圖]
莊喆　自剖　1958
油彩、畫布　尺寸未詳

[右圖]
莊喆　無題　1957
油彩、畫布　32×41cm

約，抽象無疑是大方向。但特色卻又不同，我們想完成的是東方的抽象。」東方的抽象畫這條道路，對於當時年輕畫家而言，那是整個世界潮流中感受到自己必須走出自己的道路，雖有繪畫團體，其團體並未設定明確主張，而是一種模糊或對抽象山水的追求而已。

　　身受中國傳統文化薰陶的莊喆，雖具備良好的技術表現能力，卻對藝術系未能給予創造性的啟發深有意見，水墨畫尚且停留在臨稿階段，油畫則是西洋學院主義的教學。莊喆不同於年輕世代的狂飆批判與怒吼，在他心中最質疑的是斷然將東方與西方使用二分法切割，「我們現在回過頭來看中西繪畫的問題，我知道中西原有可以互通之處，那麼就沒有理由一開始就劃出領域，這樣做容易犯了剽竊別人的殘形舊式。」在1950年代，一方面戰鬥文藝運動開始，另一方面年輕世代出國留學，介紹西方思潮，同時展覽活動中年輕世代也逐漸獲得重視。於這個時期，莊喆的這種觀點鮮明，卻又自有觀點。他在1950年代晚期對於東西文化內涵的思索逐漸深刻，〈自剖〉似乎意味著東西文化思索中的衝突，同時也是兩者衝撞所產生的火花與轉機。

25

二、五月的秋愁

莊喆的少年時期在不斷播遷的歲月中度過，進入師大藝術系後，反而無法在傳統美術教育當中獲得滿足。當時，臺灣新美術運動開始，幾乎如同一場藝術革命，傳統美術教育、藝術表現、創作理念受到挑戰。相對於美術運動領導者劉國松、霍剛、蕭勤等人的革命家性格，莊喆年齡稍晚三歲，卻長於思辨，耐於枯寂，從文學、哲學、美術史的摸索當中不斷潛行發展。1950年代到1960年代中葉之前，莊喆經歷狂飆年代的內在不安與騷動，深具中國傳統文化涵養的他，在不斷質疑傳統與對當代的摸索之中，度過四年的大學教育。「五月畫會」成立那年，他內心依然處於深沉內省的不斷格鬥，隨後從徘徊開始超越苦痛，最後透過詩情抽象的表現，使得身心獲得穩定，確認往後追尋真實的存在。

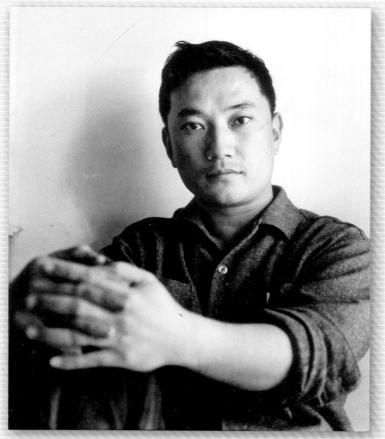

[右頁圖]

莊喆　太空人　1967
油彩、紙、拼貼　121×88cm

雙眼炯炯有神的莊喆。

狂飆的徘徊

莊喆長期身處傳統精緻文化修養的家庭，如非戰禍燎原，恐怕成為北平市內的文化人；如非幼小心靈即踏遍半個神州大陸，否則那山河大地，怎會烙印在他身上如此之深呢？莊喆作品的出發點，乃是表現主義式的內在情感的奔騰湧現，但是卻又對於自我存在與時代產生焦慮與不安。

在「五月畫會」成立之前，五月畫會旗手劉國松引用德國學者沃林格爾（W. Worringer, 1881-1965），以及李格爾（A. Riegl, 1858-1905）的論點做為抽象繪畫的理論根據，試圖找出中國現代畫的出路。

「自1950年沃林格爾從東德逃至西德之後，即發表人類有模仿的藝術衝動，同時亦有抽象的藝術衝動，於是提出了抽象衝動來與模仿衝動相對立，唯心論的藝術史學者李格爾的《形式問題》的緒論中也曾說過，『藝術具有兩種特性，其一是平面化，其二是固定化。前者是為要撇開自然物所占的空間性；後者是要把握對象的不變性。』又說：『這種平面並非瞞混我們眼睛的視覺平面，而是暗示我們以觸覺的平面。』」劉國松在〈現代繪畫的哲學思想——兼評李石樵畫展〉中表示。

最終，劉國松認為，為了不讓對象引發我們的騷動，因此使用自己的法則去獲得占有空間的對象，畫家透過再造對象，從中獲得喜悅。劉國松

[上圖]
五月畫展在省立博物館舉行時，畫友於門口合影。

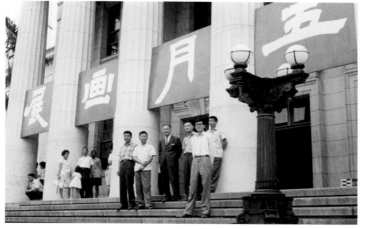

[下圖]
1960年代，五月畫展時畫友們合影。右起：莊喆、胡奇中、張隆延、劉國松、馮鍾睿、韓湘寧。（莊靈攝）

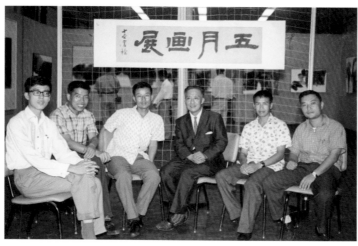

莊喆1958年的作品〈船與海〉。

在1958年為現代繪畫創作提出哲學性思考，同時也批判李石樵繪畫。他極力標榜抽象繪畫的理論依據，希望藉由兩極性區分為現代繪畫表現形式找尋立足點。

在當時，這種為現代繪畫找尋理論依據的觀點，獲得年輕世代畫家的認同。劉國松年齡長於莊喆，當劉國松發表這篇彷彿攻擊臺灣前輩畫家的「追討檄文」之際，莊喆正處於焦慮思索的階段，一方面大量閱讀書籍，一方面創作自己認為符合時代的繪畫表現。法國學者彭昌明指出：「因為廣闊的藝術文化、文學和哲學的滲透，莊喆一直思索他的工作，如同是各種可能的某種領域的探索，如同是對於中西文化融匯的質疑與研究的表現。」這種思索與探索，從莊喆青年時期即開始，終其一生毫不改變。

他在喧囂的現代藝術煙火中，獨自思索與邁進。這段期間，莊喆作品多數顯示出某種浪漫主義的深刻內省。形式視覺經驗乃是這時期的繪畫風格，譬如〈船與海〉（又名〈月光下〉、〈晚潮〉），莊喆依然積極地解決這時期對象存有與造形之間的辯證關係，而此辯證關係仍然對

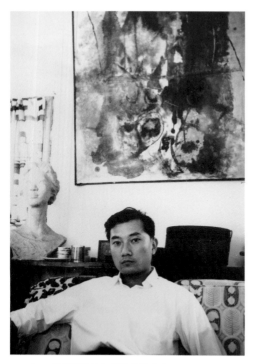

1962年，莊喆攝於最初創作的抽象畫前面。

莊喆當兵時留影。

自身與對象的關係疑惑未解。

此後，莊喆入伍一年半。軍中難以有自己的時間思索，然而卻也暫時阻斷他那狂飆的情感衝動。1960年前後，對於莊喆而言，記憶中的過往山川之美，以及眼前的工業文明之間的矛盾與衝突，對於過去，繁華落盡那種《紅樓夢》中的回歸樸素，心所嚮往，對於未來何去何從，憂心不已。「我所居兮，青梗之峰；我所游兮，鴻濛太空，誰與我逝兮，吾誰與從？渺渺茫茫兮，歸彼大荒！」童年的山川縈繞胸懷，但是處於現實的文明葛藤，如何扯斷、如何融合、如何超越？莊喆對於《紅樓夢》一百二十回這段離塵的詩歌，心所嚮往。他的這種嚮往無非是出自於存在的焦慮與現實的苦惱。

在此同時，羅曼‧羅蘭（Roman Roland）寫作的《貝多芬傳》、《米開朗基羅傳》及《托爾斯泰傳》的藝術家的苦難形象，填滿了他在青澀年代的心胸，賦予他鬱悶情懷的同時，也給予他承受災難的勇氣。人的苦難與藝術家的宿命相始終，藝術家最能洞見苦難，同時也最能感受到生命的侷限，由此苦難的深淵創造無盡的偉大。來自西方文明所形塑的藝術家形象，成為嚮往藝術的青年心中的偶像，傳統中國知識分子那種悲天憫人的心境，在年輕畫家身上轉變為燃燒生命的焦慮與承受苦難的勇氣。

莊喆與父親之間，在1950年代中期前後處於某種緊張關係。莊嚴雖然半隱於北溝，海內外許多愛好傳統水墨畫、中國藝術的名家、收藏家紛紛前來北溝朝聖。北溝這座偏遠的臺灣中部聚落，竟以故宮文物吸引無數參訪者。參訪故宮文物之後，這批藝術愛好者、藝術家們最大的享受是與莊嚴交往，數千年文化氣息繚繞在「洞

1957年6月，北溝陳列室開放
展覽。（莊靈攝）

天山堂」的陋室，久久難散。

　　做為莊嚴兒子的莊喆，選擇抽象畫為窺探真實的存在之際，那種嶄新樣式自然讓莊嚴困惑不已。鴻儒、名家盈室，莊喆卻對傳統教育模式不滿。圖書館、畫室成為他思索的祕密基地，閱讀、反省、創作變成他找尋生命出路的途徑與心靈休憩的良方。

　　這段歲月裡面，莊喆滿懷悲愴的心靈，卻又徘徊茫茫無垠的文明道路，彷彿朝不保夕的求道者。「藝術，在我當時的理想終是表達人生觀的精粹，同時是一場猛烈的戰鬥。換言之，是在各種衝突當中，狂飆的訴說愛、憐憫、悲憫、悲哀，或是憤怒。」上面這段話頗清楚地呈現莊喆對於存在當下自我的疑懼、苦悶與不安。此時，莊喆徘徊在兩條道路之間，一條是從西方立足點來反省中國傳統，另一條道路，是從中國傳統繪畫來吸收西方新樣式。這是他在1958年前後逐漸摸索出的道路，在文化復興喧囂塵上的生命征途上，惶惑不已。

苦悶的超越

「對我來說，我作品是由壓縮而成，我卻不以為自己是屬於表現的，因為我必須從自我逃遁。而在荒謬的奔馳之中，我感到真實和快感。」1962年，莊喆經過反省、整理，再次昂然地面對作品，試圖找出自己的道路。「壓縮」似乎意味著出自內在生命對外的噴發，而此種噴發又異於表現主義的手法，乃是在存在自身與現實存在中進行「荒謬」的逃遁。真實、快感早已說明這位年輕人的狂熱追求。

香港在1950年代與1960年代，幾乎與臺灣同步展開新的文藝美術運

莊喆1962年的作品〈雲影〉。

莊喆1962年的作品〈茫〉。

動，核心人物為王無邪（1936-）、葉維廉（1937-）、崑南（1935-），號稱三劍客，其中重要的推動者為崑南。崑南與他人合資或者獨資，分別創立《詩朵》、《新思潮》、《好望角》、《香港青年周報》、《新周刊》等刊物。葉維廉、崑南、王無邪合辦《詩朵》，王無邪又與崑南合辦《新思潮》、《好望角》。葉維廉往後來臺就讀臺灣大學外文系、師範大學外語研究所。1961 年起《創世紀》詩刊與香港《好望角》期刊共同商借文學家朵思與畢加夫婦左營住家為聯絡地址。此時，畢加夫妻與馮鍾睿、小說家張放為鄰居老友，這種交往關係，顯示出當時臺灣與香港之間，在新文藝與美術方面具備豐富的連結關係。

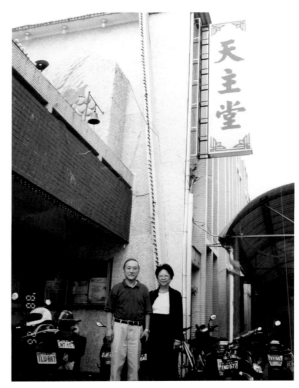

1999年，莊喆、馬浩夫婦重遊已重建的霧峰天主堂。

莊喆這年參展1962年五月繪畫展覽，〈雲影〉、〈茫〉刊載於圖錄上，前者獲得香港第 2 屆國際繪畫沙龍展金牌獎。王無邪在戰後香港藝術界具有舉足輕重的地位，1958年參與創立現代文學美術協會，1961年舉辦第 1 屆香港國際藝術沙龍展，此一展覽為當時香港重要新銳畫家的集結地。在1950年代晚期，香港文藝界剛起步，但是在物質上即與西方連結，其條件優於臺灣。自然地，這項民間所舉辦的美術競賽，對於剛出道的莊喆而言，給予他安定那焦慮心靈的不少慰藉。〈雲影〉已經完全趨向抽象畫風格，筆觸稀少，富有色塊的渲染，風格爽朗。曾如他在自己創作理念的短短說明一般，他澄清說，自己並非表現，而是試圖逃離於自我，茫茫地「荒謬的奔馳」除了是對於存在的疑慮之外，多少也意味著創作時那種時間感，藉此掌握到真實，宣洩心中鬱悶，獲得無窮喜悅。

1962年秋天，莊喆婚後返回霧峰鄉下，度過了一段恬靜的婚後生活。這段期間，他為霧峰天主堂描繪三幅油畫作品。霧峰天主堂全稱為聖若瑟天主堂，1952年馬利諾會賈振東神父向霧峰林家租用果園別墅，

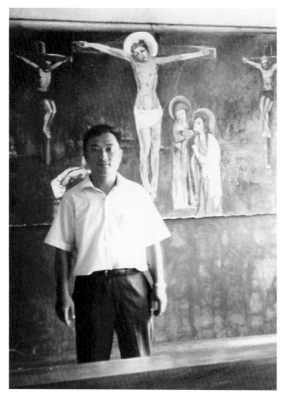

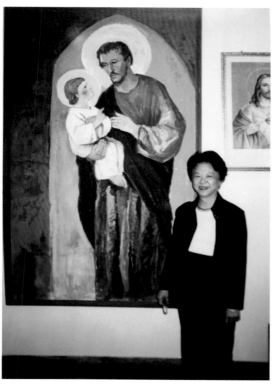

設立傳教班。1962年莊喆為這座天主堂描繪三幅作品，分別為〈耶穌殉道〉、〈耶穌復活〉，以及〈約瑟夫與聖子〉三幅作品。前兩件作品風格接近德國表現主義風格，延續著五月畫會初期畫風。〈耶穌殉道〉畫面前方是約瑟夫，畫面右邊是瑪利亞與抹大拿瑪麗亞，耶穌軀體被暴露在正中央，身體呈現金黃色，消瘦異常，給人為真理而殉教的神聖莊嚴感。〈耶穌復活〉畫中的耶穌，右手舉起，左手持十字紅旗，《哥林多前書》如此頌揚這場復活劇，「這必朽壞的總要變成不朽壞的；這必死的總要變成不死的；這必朽壞的既變成不朽壞的；這必死的既變成不死的；那時經上所記『死被得勝吞滅』的話就應驗了。」

這段時期，莊喆的心靈因為新婚獲得情感的慰藉。耶穌被釘在十字架上的表現，特別是莊喆作品中顯示出題材性的悲悵感，以及色彩的憂鬱性格，我們從中隱約可以窺見，莊喆那種難以掩飾的不安與試圖突破困境的勇氣。對他而言，自己的深沉內省的精神，卻也帶來某種程度的憂鬱傾向，但是如此性格內卻隱藏著將藝術視為義路，以其勇氣如同耶穌為其真理而殉教的熱忱一般。幸運的是，他的妻子馬浩出生於廣東，秉具南方人的熱情，同時又成長於葡萄牙殖民地澳門，生性開朗，富有活力。他妻子的到來，為這位稟性深沉自省卻又稍具憂鬱性格的藝術家，注入一股生命活力。

〈1962之2〉（1962，P.36下圖）是在技術上的大膽突破。「大片的稀釋油彩，似乎具雲霧感，亦有

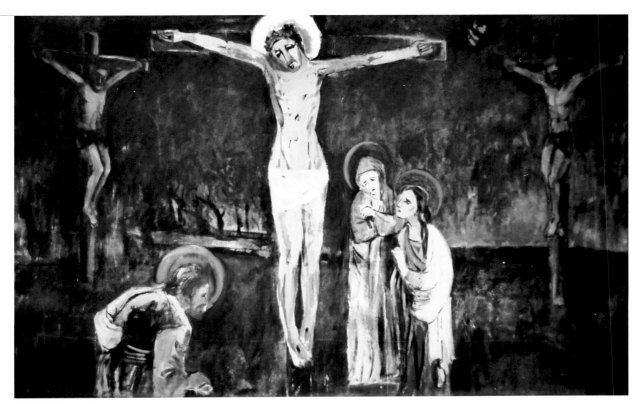

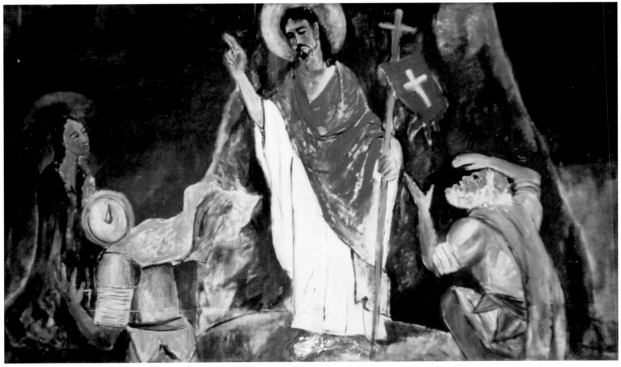

[上圖] 1962年，莊喆為霧峰天主堂繪製三幅耶穌聖像，此為〈耶穌殉道〉。
[下圖] 此為莊喆所繪三幅耶穌聖像之一〈耶穌復活〉。

[左頁上圖] 莊喆與〈耶穌殉道〉一作合影。
[左頁下圖] 馬浩攝於莊喆所繪三幅耶穌聖像之一的〈約瑟夫與聖子〉之前。

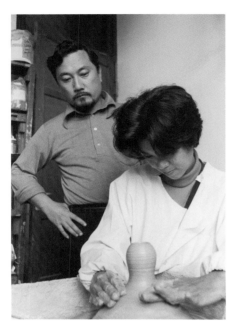

莊喆凝視著正在作陶的陶藝家妻子馬浩。

石塊、山峰的架勢。莊喆成功地避開對水墨、紙、筆傳統媒材的死忠，從構圖的角度著手，變化畫作表現的質感，和畫面正、負空間互抗、互補的關係，來化解根深蒂固的中西媒材二分法的僵局。」獨立策展人馬唯中清晰地對1960年代莊喆創作過程進行觀察、推敲、說明、論述，特別是莊喆使用油與水之間不相溶的排他性，使得作品展現出異於油彩那種不透明的厚重感，追求清新氣息。

這種追求可以讓我們聯想到南宋山水畫面上的清新與空靈的氣氛。其次則是媒材之間的不連貫性或者難以並存的一元性，結果在他畫面上，逐漸開始出現各種素材彼此間相互融會的傾向。接著則是試圖泯滅東、西繪畫在外觀上的鮮明差異，尋求根本融會。這件作品完全採用黑白色調，細膩的質感乃是採用清水加以沖刷所產生的自然效果，墨線的即興時間感，使得畫面在不斷構成與分割當中，建構起內在心靈的變動過程，但是整體而言，這件作

莊喆　1962之2　1962
油彩、畫布　89×118 cm

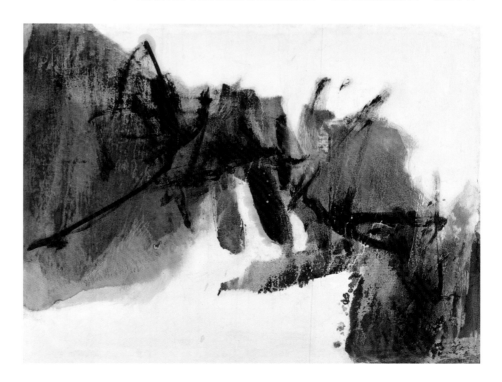

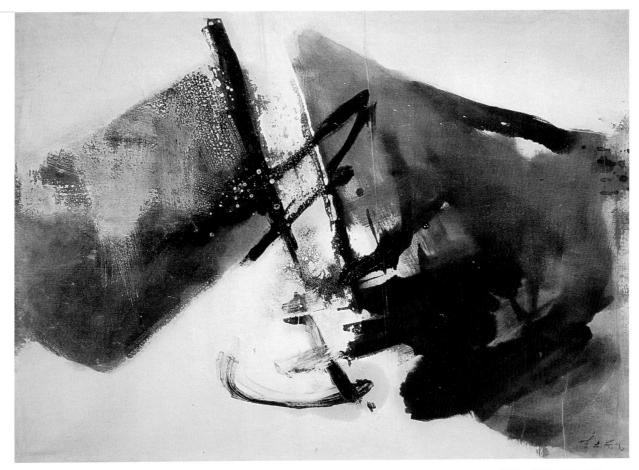

莊喆 作品2615 1962
水墨、紙 89×118cm

品的美感經驗顯然有更多東方的元素。這種嘗試在經歷1950年代晚期那段痛苦而深沉的反省之後，1960年代初期已經將油彩做為創作的根本素材，即興的線條似乎隱藏著某種生命中的不安與壓抑於現實中的抗拒。因為在他眼中，所謂水墨、油彩的區分並無意義，重要的是如何駕馭媒材表現內在情感而已，線條在一時之間賦予宣洩不安的出口。

　　莊喆在〈萬物有神論與現代繪畫觀〉一文中曾表示：「我不信繪畫的目的僅是解決視覺的問題而已，像魔術師玩弄火棒給人的炫耀，那是僅朝向肉體生理反映而為的，根本談不到精神活動。我認為抽象的努力只是開拓出被拘束了的所謂具象的範疇，自古以來偉大的藝術又都證明了是能超越此一具象的範疇的，但不要忘了唯其能超越而達精神領域，形象才顯示出豐富的命義來。」這裡已經很清楚地說明，抽象與具象之間的關係並非是視覺形式的問題，而是深沉的超越形象的那種根源於形象的追求，此時精神與形象並存。

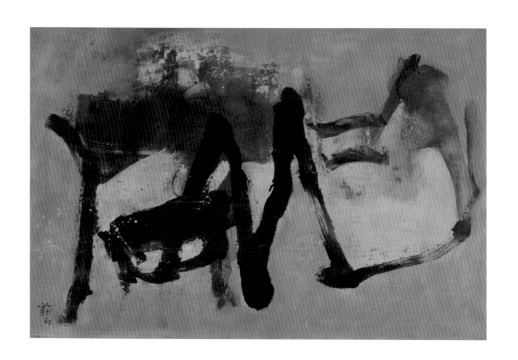

莊喆　第九日的底流　1963
水墨、畫布、紙拼貼
68×92cm

　　誠如馬唯中提到的那種「破」除媒材之固定思維與「破」除形象之間的視覺性同等存在一般，其中並非只是視覺上的造形，而是創作歷程同時也喚醒內在的超越情感。〈第九日的底流〉（1963）同樣是1962年作品的延續，加上更為凝重的線條，打破空間的前後關係，將空間建立在線條的連貫與律動上面。但是在打破空間的過程當中，線條的凝重、乾硬卻也莫名地披露出他對於存有的不安。這件作品上面雖然初次看到使用拼貼手法來創造空間，卻又透過油彩再次捨棄空間，我們可以發現這是一件對空間反覆創立，卻又不斷捨棄的手法。這件作品似乎開啟了往後拼貼作品的先河，同時也大膽使用傳統書性線條，試圖找尋到空間與時間之間的融會關係。

▌詩意的抽象

　　莊喆在1963年開始嘗試使用拼貼手法，此後則試圖將這種手法與傳統書寫融合。可以說，這段時期莊喆嘗試東、西繪畫之間的融會，水墨

般的詩情不能滿足他的企圖心，透過東、西美感的碰撞，找尋更為堅實
的存在感。1964年的〈秋〉（P.41）、〈得意忘形渾不似〉；1965年的〈是
有真意而立形，是有真筆而草草：1965-1〉（P.42）、〈我情何限〉；1966
年的〈無題〉（P.135）、〈無題之一〉、〈無題之二〉、〈獨佔霜髮之蓬
野〉（P.44）、〈向杜甫致敬：國破山河在〉（P.45），以及1967年的〈日暮西

莊喆　秋　1964
油彩、紙、布　90×65cm
臺北市立美術館典藏

山何處是〉(P.46) 與1969年的〈風景〉(P.54上圖)、〈No.12〉等作品乃是莊喆在霧峰鄉下歲月所開啟的詩歌般的表現手法。其中尚且存在一幅年代不詳的〈山岩留歲月〉(P.39)，以及風格迥異的〈三代〉（1969）。

　　他了解傳統與自身的關係的同時，卻又流露出一股存在者的不安。〈秋〉是透過數塊拼貼，堆疊出富有虛實效果的構圖，呈現出1964年10月時的心境，這種心境更多來自於大自然的情感。構圖背後隱含著傳統中國水墨畫的空靈感，特別是「秋天，還是一樣的秋天，……」如同傳統水墨畫中的題詞，只是語彙是新詩，但是情境卻是洋溢著古典主義的詩情。黑色色塊依然富有豐富肌理，在動感中創造出時間與空間性統一感。

莊喆　三代　1969
油彩、畫布　127×170cm

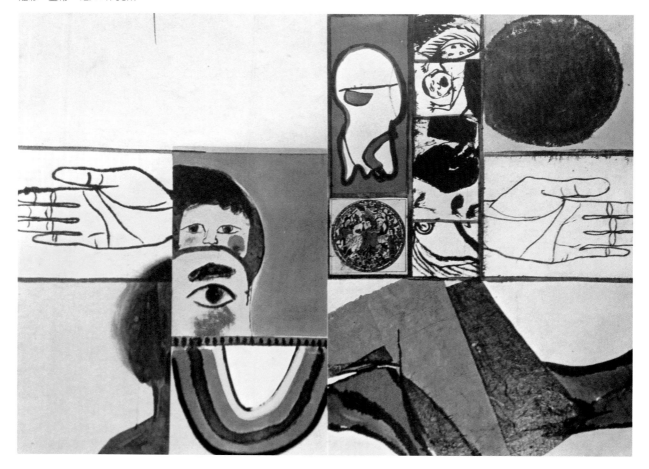

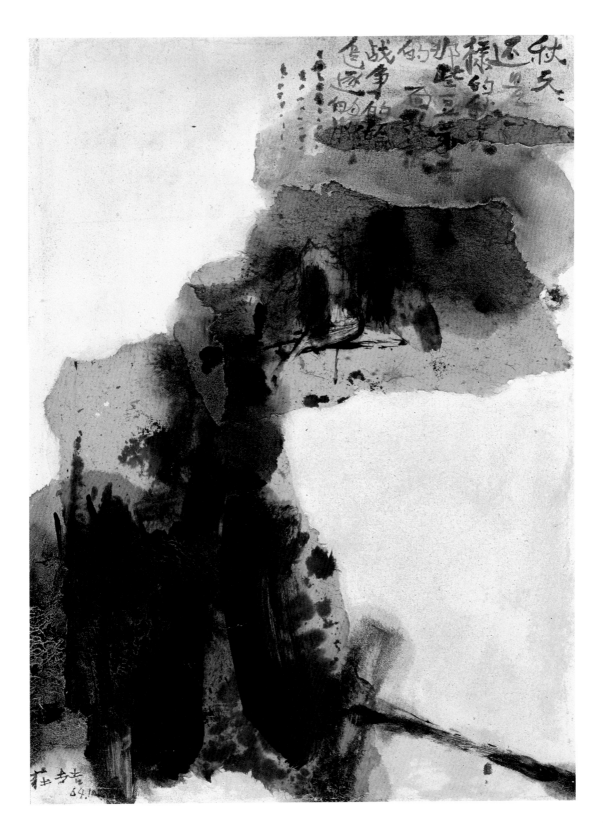

莊喆　得意忘形渾不似
1964　水墨、畫布、紙、拼貼
119×86cm

　　〈得意忘形渾不似〉上的落款乃出自於莊嚴，父子之間面對文化的差異，以及傳統精神盈滿與安頓心靈的不安感之間，全然消解在這件作品當中。不規則的拼貼加深厚重的感受，只是相較於褐色、咖啡色系的立體畫面，前方濃厚的黑色空間，增加更多厚實的感受。我們清楚感受到莊喆對於空間營造的企圖心，希望找尋出某種足以飛越有限空間，達到古典視覺與當代視覺之間的統一。

　　莊靈在寫〈我的畫家三哥〉文章中提到：「因為從常理上看，莊喆本來就有不錯的國畫底子，加上溥心畬和黃君璧這些大師又是父親十分熟悉的朋友；如果莊喆能順著傳統國畫的道路走下去，將來一定會有不錯的成就的，事實上父親對於當時來自於西方的現代主義繪畫，其實並不是很了解的。可是我們誰也想像不到，不到幾年功夫，父親不只不再排斥莊喆的畫作，甚而在1964年底，還親自挑選了一張有著傳統國畫

莊喆　是有真意而立形，
是有真筆而草草：1965-1
1965　油彩、拼貼、畫布
75×112cm

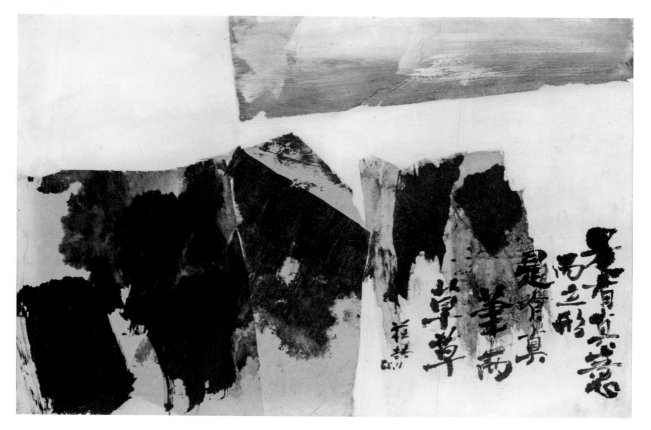

42

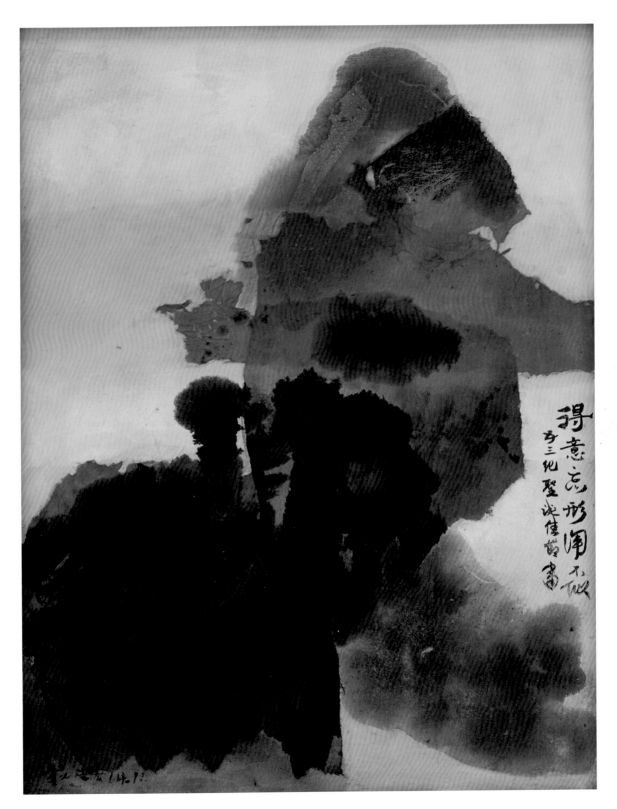

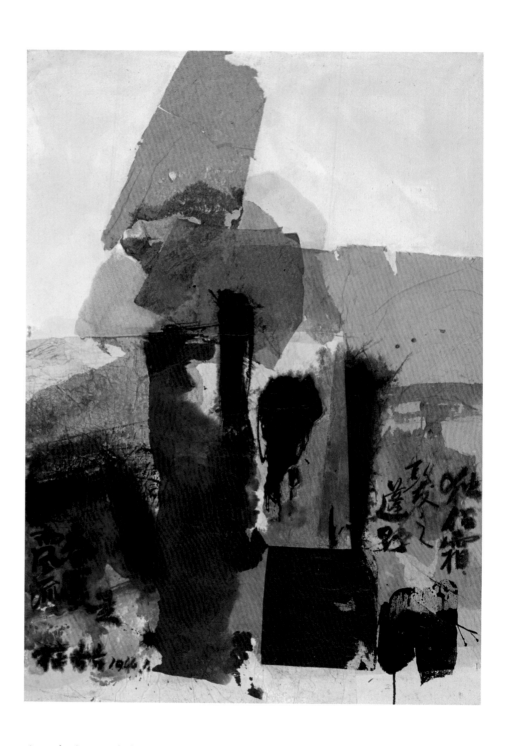

莊喆　獨佔霜髮之蓬野
1966　油彩、拼貼、畫布
112×76cm

大山意境的抽象新作，並且親筆為它題上『得意忘形渾不似』的詩意題
名，將它高掛在客廳壁面中央。」

　　這件作品現代感十足，卻傳達出東方的意境。這幅作品從北溝被移

莊喆
向杜甫致敬：國破山河在
1966　油彩、拼貼、畫布
76×112 cm×2

居到臺北故宮宿舍，張掛在客廳中央，直到1973年隨著莊喆前往密西根安阿堡市進修，這股濃烈的父子之情隨他步上天涯。

　　莊喆大量採用拼貼，加重畫面的空間感，因為他開始感受到書寫與潑灑油彩雖有空靈感，卻也有鬆弛的危機。他試圖藉由拼貼加大空間面積，產生量感。〈是有真意而立形，是有真筆而草草：1965-1〉藉由拼

莊喆　日暮西山何處是
1967　油彩、拼貼、畫布
87×116cm

[右頁圖]
莊喆　我情何恨　1965
水墨、畫布、紙拼貼
120×87.5cm

貼，特別是直線、銳角產生大面積，賦予其向外擴大的指涉性，創造出畫面的厚實感。為了使畫面文字與空間融為一體，潑灑的渲染減緩了過度使用文字書寫時的符號性。〈我情何限〉、〈獨佔霜髮之蓬野〉都是這股抒情書寫的延續，其中值得注意的是〈向杜甫致敬：國破山河在〉與〈日暮西山何處是〉可說是詩意抽象繪畫的轉換性嘗試。

　　〈向杜甫致敬：國破山河在〉乃是莊喆初期作品中少有的巨幅之作，似乎有限空間已經無法滿足他對於厚實與壯闊空間的企圖心，造型趨向簡單，三塊空間，透過狹長的下方面積與上方兩片面積之間的對比與相互之間的關係，產生某種壓迫感，不對稱的視覺關係，使得畫面充滿著不穩定感。同時，畫面左右被分隔成一大一小，對比強烈。「國

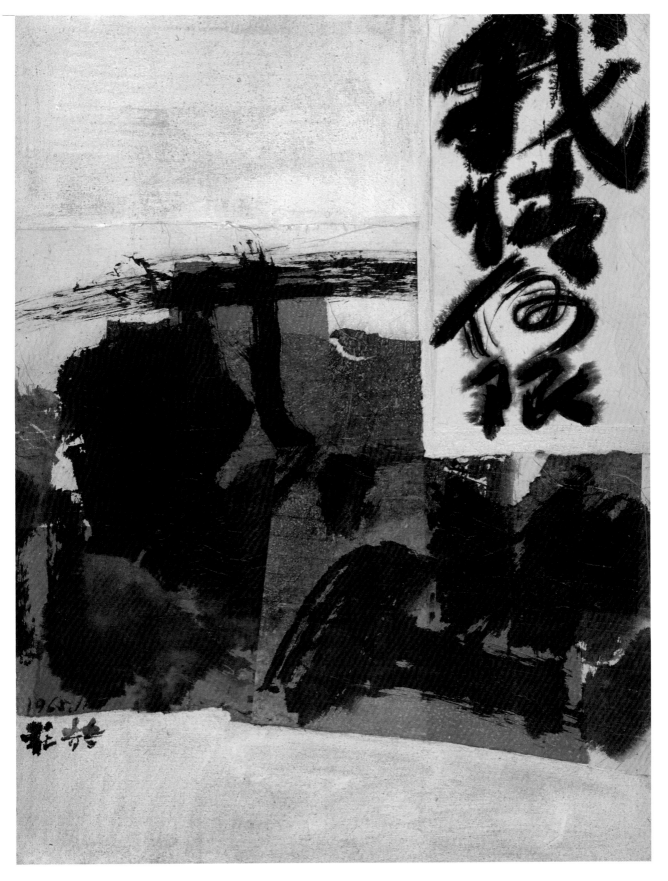

破」兩字跨越對幅的中間線，「山河在」則割裂於對幅上下，「山河」兩字固然存在，「在」字卻給人杳然感受，流露出無限的懸隔與不安。藝評家陳宏星指出：「莊喆意識到（「山河在」）缺乏繪畫的表面，藉此，導入西歐前衛藝術的拼貼與技術，由此填補平面的機能。」這件作品成為莊喆在詩意抽象表現時期的代表性作品。

莊喆在1960年代初期開始擺脫生命瓶頸當中的苦痛階段，致力於超越東西文化間的隔閡，尋找現代繪畫的道路。這段期間，五月畫會是莊喆初次登上舞臺的聯展，莊喆總計參加八次展覽，分別是1958年到1961

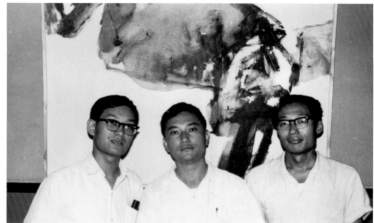

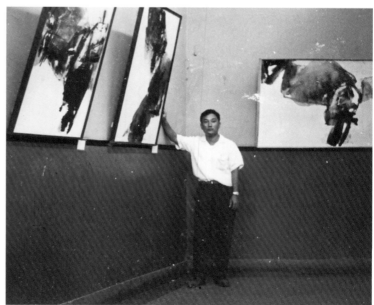

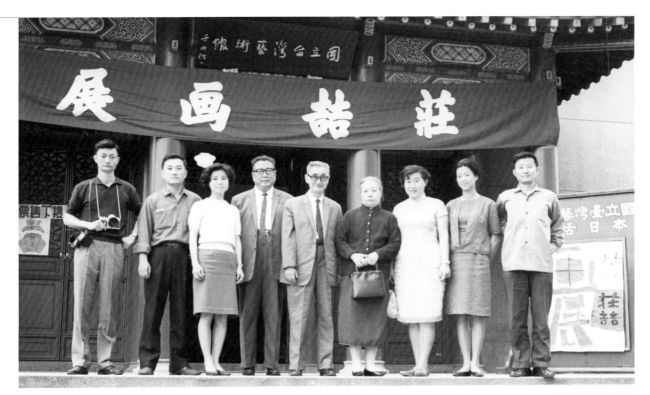

年，1962年到1963年，1964年、1966年，從美國返國之後，就少有參與。
1963年到1973年，莊喆任教於東海大學建築系，開始有了安定生活，得
以較為從容地從事創作，這段期間他展現旺盛的創作力，1963年在國立
臺灣藝術館舉行首次個展。這次展覽使他嶄露頭角，獲得畫壇矚目，
1966年獲得美國洛克斐勒三世亞洲基金會贊助，前往美國考察。這段一
年半期間的出國考察與研究，影響他往後的創作理念，更加堅定投入藝
術世界的企圖心。

莊喆1963年於國立臺灣藝術
館個展。左起：莊靈、莊喆、
陳夏生、臺靜農、莊嚴、申若
俠、王濟華、馬浩、劉國松。

第5屆五月畫展圖錄封面，以
及內文介紹莊喆的頁面。

三、北溟的鵬舉

莊喆的藝術蛻變醞釀於1960年代晚期到1970年代初期，其中最大的轉折點為1966年夏天起到1968年前往歐美考察藝術的一年半期間。這一年歲月使得莊喆對於藝術的看法大為轉變。最終，他嚮往專業藝術家的探索之旅，決定前往美國潛心創作。1973年開啟隱居十四年的安阿堡市的田園生活，1986年再次返回闊別已久的鄉土，在國立藝術學院客座一年。這段時間，莊喆不斷發表自己對於藝術的觀點，成為他發表文章的第二次高峰，也是他對於初期藝術觀點的實踐與轉化的成果。

[右頁圖] 莊喆　霞飛秀嶺（局部）　1979　油彩、壓克力、畫布　125×99cm
[下圖] 青山瑞雪前的莊喆。

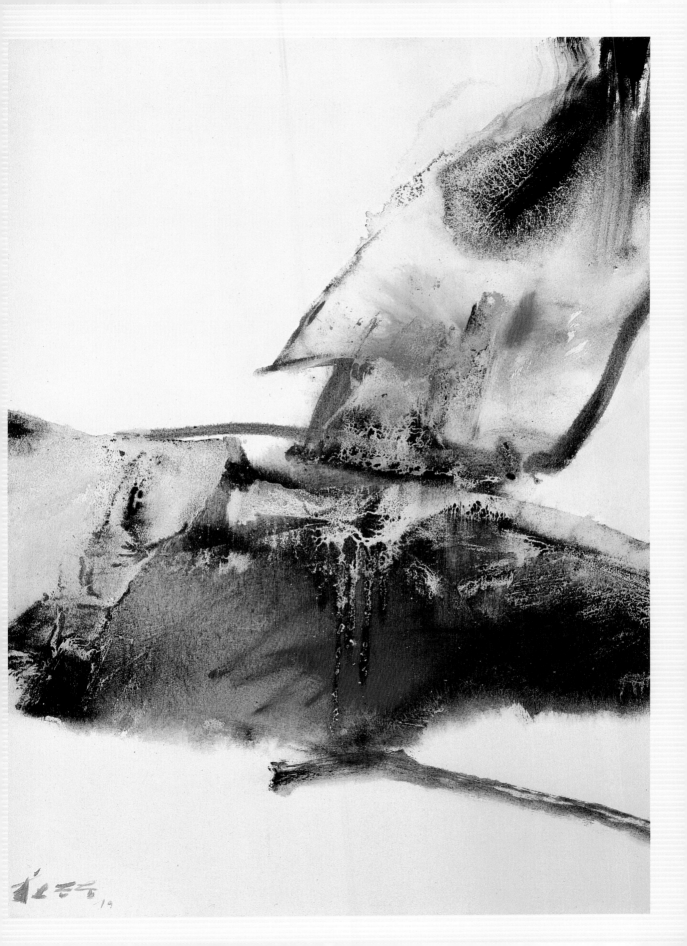

歐美遨遊

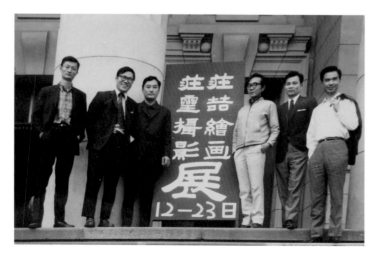

現代繪畫散論

莊喆著　文星叢刊 141

莊喆早年的美術論著《現代繪畫散論》書影。

莊喆藝術生涯初期最大的轉折點，是獲得洛克斐勒三世亞洲美術基金會獎助，前往歐美進行一年半左右的美術考察與研究。這次歐美之旅，使得莊喆開啟眼界、耳目一新，觀點大為不同。

前往美國之前，莊喆出版了他的美術論著《現代繪畫散論》。這本書籍由文星書店出版，為文星叢刊141號。綜觀文星叢刊系列的作者，皆為當時臺灣文化界的重要人物。莊喆這本書籍為美術類第一本，足以了解到當時整個臺灣美術圈中，莊喆理論思考的先行性與重要性。

這本書當中，幾乎包含了莊喆對於當代美術的所有觀點，涵蓋傳統與現代、東方與西方、水墨與油畫、線條與塊面；凡為偉大畫家，不論古今中西皆入其行文中。在書中，莊喆充分表現自己的感受、情感、思想。這本書籍可以說是他投身美術創作後，從懵懵懂懂的熱情到苦悶、憂愁、不安、騷動，自我砥礪，試圖創造出足以具備當代性的中國現代繪畫的自省錄。這本書籍乃是莊喆青年時期理念的總綱領，充滿激情，留待自己往後數十年不斷自我鞭策，透過藝術實踐來修訂與印證他的觀點。其中也有他對於「五月畫會」旗手劉國松表示支持與期待的文章〈這一代與上一代——論劉國松

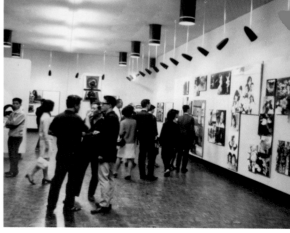

和他的背景〉刊登於《文星》雜誌第九十期，可惜這期因為張湫濤的反共文章〈陳副總統和中共禍國文件的攝製〉，附「中華蘇維埃共和國婚姻條例」影印圖片，被警總視為有為匪宣傳之嫌，予以查扣。

在當時，《文星》雜誌意味著前衛思潮，莊喆這篇文章充分表現出誠懇闡述，對於劉國松的熱情給與推崇的同時，也說明自己對於水墨畫的看法。清楚地說出自己的美學是：「粗服亂頭，野水縱橫，亂山荒蔚，蒹葭蒼蒼」的壯浩，胸懷必須是「心遊萬里，目極大荒」。顯然，在莊喆的美學觀中，是以壯碩之美、蒼茫之感為主要訴求，同時也主張中國現代畫，必須往「面」的廣度發展，不宜向「線」的縱深發展。這本書在前往美國考察之前出版，成為當時關心藝術發展的重要參考書籍之一。

莊喆在1966年底出發，前往美國考察美術，隔年夏天轉赴歐洲進行參觀、拜訪，在歐洲拜訪趙無極、朱德群、彭萬墀、熊秉明等人，直到1968年返國。這段時間的漫長旅行，使得他的視野更為廣闊。但是，也因為長達一年有餘的遠離臺灣，他更為堅定自己抽象藝術的觀點，也就不再參加「五月畫會」展覽。

這段時期，他在美國與臺灣兩地舉行個展，譬如紐澤西州的普林斯頓、密西根州安阿堡市、臺北省立博物館、美國新聞處等，特別是頻繁於美國各地，諸如弗特林市、西雅圖、安阿堡市等地展覽。這一

[左頁下左圖]
1969年臺北省立博物館舉行「莊喆繪畫、莊靈攝影」兄弟聯展。右起：沙牧、羅門、管執中、莊喆，最左為莊靈合影。

[左頁下右圖]
「莊喆繪畫、莊靈攝影」聯展時的莊喆展覽現場。

[下左圖]
「莊喆繪畫、莊靈攝影」聯展時留影。左起：莊喆、馬浩、馬白水。

[下右圖]
「莊喆繪畫、莊靈攝影」聯展時留影。左起：洛夫、辛鬱、莊喆、羅門。

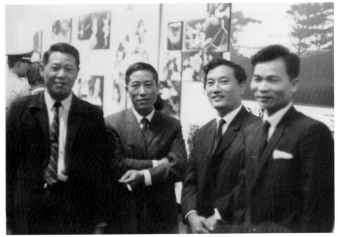

年間的旅程使莊喆看到西方藝術的當時現狀。在這段旅程當中，莊喆在
紐約的雕刻家利普頓（S. Lipton）的工作室權充短期助手。而這短暫的助

莊喆　風景　1969
油彩、拼貼、畫布
60.5×86cm

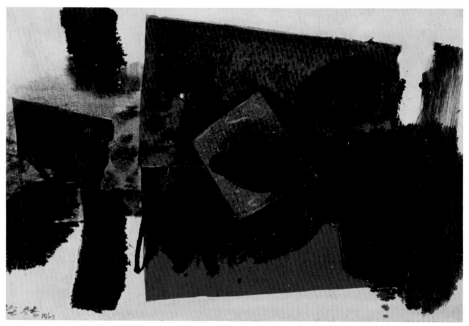

莊喆　作品1971　1971
油彩、紙、壓克力、布
87×102cm

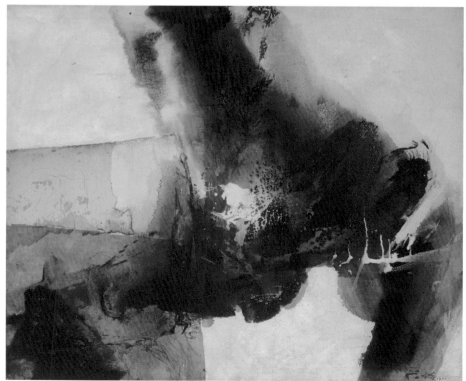

手階段，距今相隔五十餘年，莊喆仍對此十分肯定。他在2017年5月回覆筆者的信函裡回憶說：「利普頓的雕塑都用手打的銅片，用釘鎚及其他堅硬的類似工具敲打出凹凸的坑洞，變化大，然後先切割再焊接，都是純造型的抽象物。對我，這段經驗有很大啟發性。原來造型的抽象在三度空間的結構中，成為最具體而有說服性。那麼，用繪畫的手段其實雖在平面上進行，也必須顧及到材質，如我加用貼紙、撕剪與布面結合，整體的具體功能卻還是不變的。所以『像』不能是空洞虛渺，要成為更具體，融入個人情思。實在是一種深遠加上精神體力的工作。」

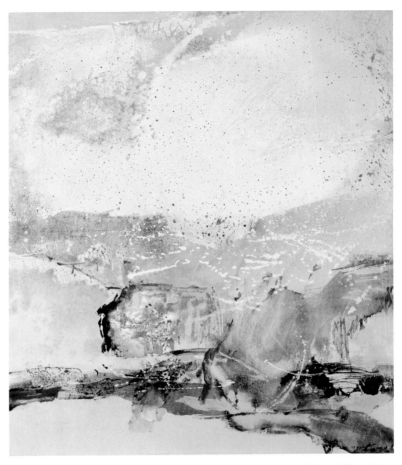

莊喆　迷霧　1971
油彩、壓克力、畫布
127×105cm

　　莊喆對於「像」的追求，終其一生不變，他從立體的三次元空間中感受到用筆與用鎚之間的共同性，運筆不能毫無空間性，也不能創造出空洞感，必須虛實互生，充實盈滿，而此「像」必然是不斷反覆透過空間的營造，創造出精神性的空間。

　　莊喆從美國返國之後，創作的作品分別有〈日暮西山何處是〉（1967）、〈風景〉（1969）、〈No.12〉（1969）、〈作品1971〉（1971）、〈迷霧〉（1971）等作品，從這些作品中可以看到一個趨勢，莊喆似乎往擺脫拼貼技術發展，回到某種純粹架上繪畫的原初材料的使用。其中明顯的轉折時期是〈日暮西山何處是〉^(P.46)，畫面使用極少數的文字，右下方的「日暮西山何處是」隱隱可以看到詩詞字形，畫面左側出現近於粗獷塗鴉的緊張感，這

件作品是莊喆使用拼貼手法中少有的、具充塞畫面的感受，幸而上方留白，使得整體空間呈現緊張中的通透感。甚而，大膽地塊面拼貼，不只創造空間，同時經由色彩對比關係，創造出鮮明的衝突效果，在衝突中使得畫面產生動感。從美國返國的這段期間，〈三代〉（1969，P.40）是莊喆作品當中保留拼貼手法的普普風格的嘗試，畫面透過分割，切割成塊狀，內容彼此獨立，不具備豐富的連結關係，隱喻大於普遍連結，如吉光片羽的片段殘影，再次回歸到深層精神的探討道路。

莊喆返回臺灣之後，他在東海大學建築系的教學改採包浩斯教學方法，同時這個階段，莊喆的藝術表現，愈來愈明確，自信心愈來愈強。此時，當他更為堅定一生奉獻給美術時，臺灣的環境是否能提供給他豐富的資源，以及穩定且專注的創作環境，開始在他心中動搖起來。其實，這時候莊喆已經逐步在國內畫壇建立起聲望。東海建築系原名為建築工程系，由陳其寬創建於1960年。

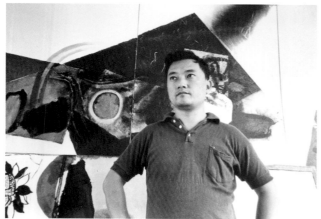

陳其寬為東海大學設計路思義教堂之外，文理學院的書院建築，典雅幽靜，顯示出東海創建時融會東、西文化的企圖心。莊喆在東海大學建築系任教期間，與陳其寬、漢寶德夫婦、李祖原等建築師，過從甚歡。此外，馬浩也在宿舍擁有自己的窯爐，工作穩定。然而，畢竟莊喆所任教的並非美術學系，教學宗旨、目標、實作也完全不同，屬於應用學科，能否發展他的藝術，對於莊喆而言，開始有些疑慮。再者，當時五月與東方畫會成員，出國漸多，「留洋」成為1960年代到1970年代間美術界的一股潮流。

▌北美遁隱

1970年末起，臺灣各界開始對這一群向來被忽視的島嶼產生關注，最終陷入內外的交迫當中。1970年9月，《中國時報》記者宇業熒、姚琢奇、劉永寧、蔡篤勝等人，從基隆搭乘海憲號遠洋漁船，在9月2日上午9點30分登上釣魚臺群島，升起國旗，並在峭壁上書寫「蔣總統萬歲」，從此以後海內外華人開始進入保衛國土的「保釣運動」。1971年7月15

1973年莊喆（左）移居密西根大學城安阿堡住所時，高信疆到訪。

日，臺灣的中華民國席次在聯合國受到嚴肅挑戰，10月25日，聯合國通過決議，以中華人民共和國取代中華民國的常任理事國席次，臺灣退出聯合國。保釣運動與外交困境交相煎熬，臺灣的不安局面不斷燃燒。在紛擾與動盪的1973年，莊喆與馬浩離開臺灣，前往美國求學。1973年期間，莊喆的作品產生變化。在莊喆出國前夕，曾陪同當時於東海大學客座講學的俄亥俄奧柏林學院（Oberlin College）教授安保羅（P. B. Arnold），參觀省立臺中師專美術展覽，安保羅對當時尚為學生的黃冬富的作品深感興趣，希望其另畫橫幅購藏，莊喆從旁翻譯。日後，莊喆主動借予傅抱石、梅清畫冊，勉其參究。由這段因緣可以推知，莊喆不只關懷後進，對傳統水墨的發展與動向依然高度關注。

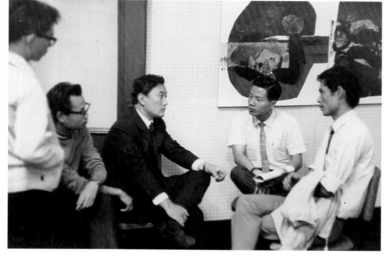

1973年，莊喆夫婦遷居美國中西部密西根州安阿堡市（Ann Arbor, Michigan），從此開啟安阿堡時期。1986年返回臺灣，在國立藝術學院（今國立臺北藝術大學前身）講學一年。

他初到安阿堡市，居住於一棟公寓內，並且建立工作室。他以一半時間學習美術史，一半時間從事創作。「奇妙的是不到半年的反省，多年想談的話都忽然成了章，那時候我住在離密西根大學區不遠的一幢公寓，利用一間臥室不停地畫起來。同年秋天在我住的這城有一次展覽，算算這是我在這城同一畫廊的第四次展覽。年底遂打消了讀美術史的計畫。」安阿堡時期，標誌著莊

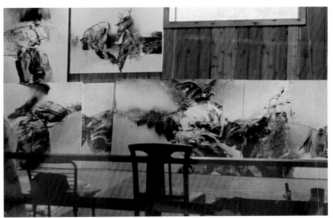

莊喆美術從臺灣到美國之後，往後四十年長期滯留海外的起點，具有特殊的意義。安阿堡位於美國密西根州南部，為密西根大學所在地。這座城市發展於1960年代與1970年代，乃是美國左傾政治重鎮之一，反越戰運

【關鍵詞】

密西根大學

密西根大學（University of Michigan）為美國中西部密西根州的大型公立大學，簡稱UMich或者UM，成立於1817年，乃是美國著名的世界名校，有中西部哈佛之稱。密西根大學計有三個校區，分別為安阿堡校區、迪爾伯恩校區、佛林特校區。密西根大學百分之七十的學門成績卓越，占全美前十名，素有「公立常春藤」稱謂，與加州大學柏克萊分校、威斯康辛大學同為公立學校模範生。根據英國《泰晤士報》報導，密西根大學為全球排名第十五強大學。安阿堡校區內有十九個學院，藝術學院設置於此。安阿堡校區為密西根大學最大校區，內有四萬一千多學生，校區內部風景優美，乃是全美宜居城市的第七名，湖光山色，森林茂密，校區13平方公里，校外則有70平方公里的濕地、森林。校內有九座博物館，圖書館藏書十七萬冊，為全美第七大校園。安阿堡為底特律的衛星城，校內不只美國左傾思想盛行，藝術十分蓬勃，抽象藝術與行為藝術亦十分有名。

[右頁圖]
莊喆　懸　1972
油彩、畫布　135×88 cm

動的重要基地。當然，這座城市最令人印象深刻的是美國公立大學密西根大學的主要校區所在，為典型大學城，乃全球排名前二十名大學之一，全市人口十萬人左右，為底特律的衛星城市。

莊喆以就讀密西根大學藝術學院美術史相關科系的名義來到異邦。安阿堡市的密西根大學校區冠於其他兩座校區。莊喆在此過著田園般生活，生性酷愛山水的他，1985年親自改建馬廄，成為畫室。1973-1987年，莊喆夫婦定居於安阿堡市，可以視為消解東方思想的前期階段。

1972年，臺灣剛經歷變動的保釣運動，美國也深陷越戰的泥淖。在前往美國隱遁的那年，我們看到這年莊喆作品開始有了變化，顯現出將拼貼手法變為拓染，畫面乍然從厚重轉成較為輕盈，即便畫面上保留著局部黑色，相對地留白從中間開始，畫面出現穿透的感覺。〈懸〉

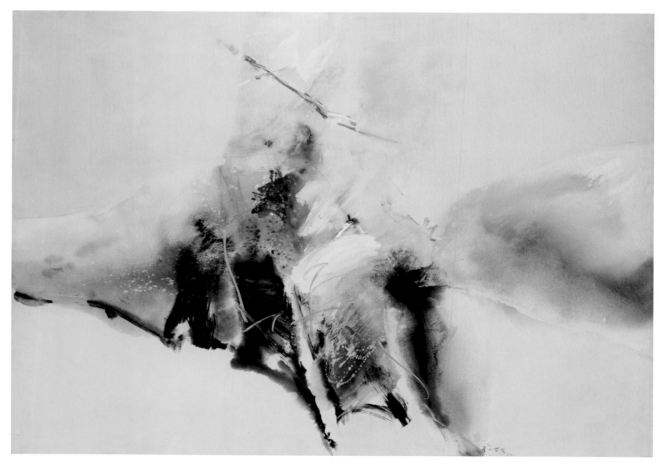

莊喆　靈動　1982
壓克力、油彩、畫布
174×240cm

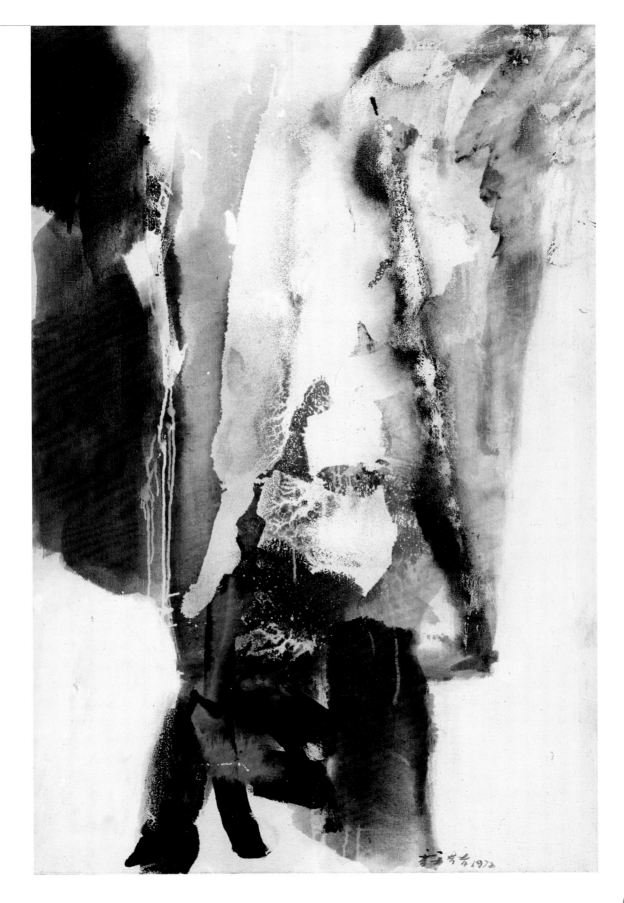

莊喆　風景十　1972
複合媒材　130×85 cm

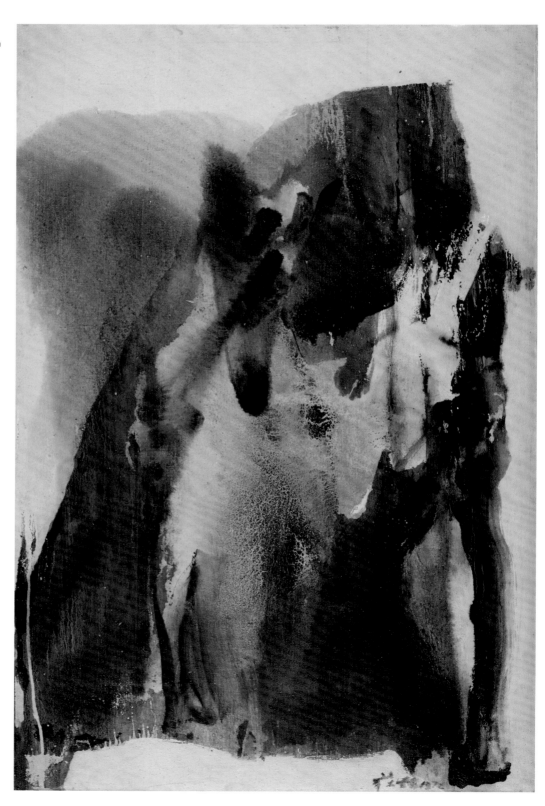

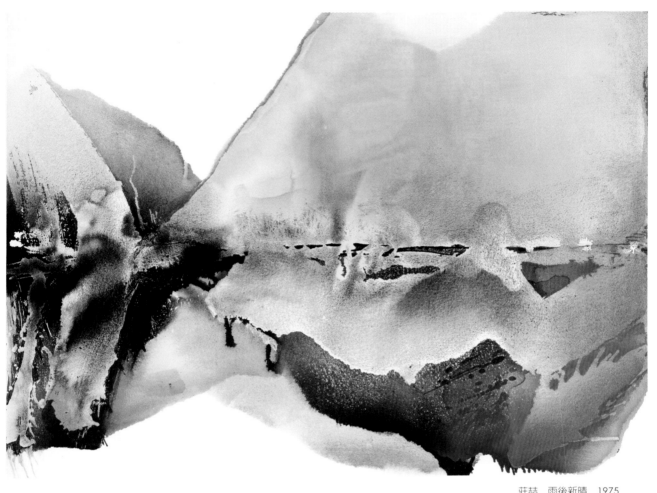

莊喆　雨後新晴　1975
油彩、畫布　108×143.5cm

及〈風景十〉即屬於這種轉換期的作品。

　　此後幾年，莊喆繼續創作有：〈無題A7274〉（1974）、〈青山〉（1974）、〈晨霧〉（1975）、〈雨後新晴〉（1975）、〈破墨山水〉（1977，P.67）、〈紛飛雪〉（1977，P.69）、〈抽象〉（1978）、〈雲臥碧山〉（1979，P.70）、〈銀山天浪〉（1982）、〈靈動〉（1982）、〈蒼勁之書〉（1982，P.71上圖）、〈藍色寂靜〉（1985，P.71下圖）等作品，生活穩定，不停在變化中持續追求心中所思所想。

　　底特律在當時是美國現代藝術的聚集地之一，安阿堡這座大學城流行著抽象藝術與行動藝術，博物館林立，包括藝術博物館、自然歷史博物館、植物園等，人文精神與當代的變動交織。不只如此，這裡有茂密

[右頁上圖]
莊喆　無題A7274　1974
油彩、壓克力、畫布
88.9×254cm×2

[右頁下圖]
莊喆　晨霧　1975
油彩、畫布　67.5×111cm

的森林、纏繞的河流，除此之外也有銀雪覆蓋的山脈，茂密的河床濕地。莊喆在此隱居，畫風又回到自然流淌的水墨般的感受。〈無題A7274〉儼然是桃花源的仙境，大量採用滴彩筆法，自動書法般地充滿自由自在的揮灑心境，一掃苦心經營畫面的手法，彷彿霜紅兩岸，花開花落，自待流水的態勢。2016年藝評家朱弗萊‧威許勒（Jeffrey Wechsler）對這件尺幅中等的作品，大表讚嘆，展現出「藝術家在許多繪畫方式中的迷人精華與繁複的收拾。」

〈青山〉（P.66）的畫面中央如同中國瓷器的雨過天青的色彩。淡然的青色與濃重的墨黑色產生色塊的對比關係，如同詩歌般低聲清唱。逐漸地，我們在莊喆作品中看到宏偉的變奏曲，〈晨霧〉的顏色以褐色系為主調，打破莊喆慣用的茶色調，拼貼已經消失在畫面上。自由流動的油彩、劃破中央的線條，逐漸消失於地平線，構成白色與墨褐色互動，展現輕柔卻又憂鬱般的對比。彷彿秋天的晨霧光影，厚實的霧氣，罩滿畫面。

〈雨後新晴〉（P.63）顯露莊喆作品所少見的表現手法，大量渲染的色塊，構成彼此穿插卻又向畫面左邊擠壓，在激烈對抗與相互浸染當中，逐步拉開為絢爛的光彩。莊喆將筆觸、渲染、堆疊、滴彩的撞擊效果，擺置於一角，在對比中畫面產生動態般的鋪陳，浮現近似湖光山色的動人畫面。

這段隱居歲月，對於莊喆而言，昔日東海大學校園的寧靜感轉化為美國當代的壯闊自然，即便如此，在他畫面中依然保留著自己文化中的優美線條，即興卻又剛健，充滿速度卻又富有詩意，〈破墨山水〉乃

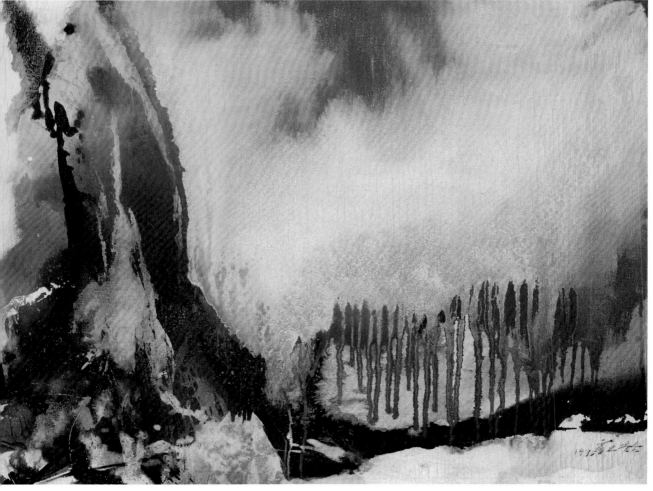

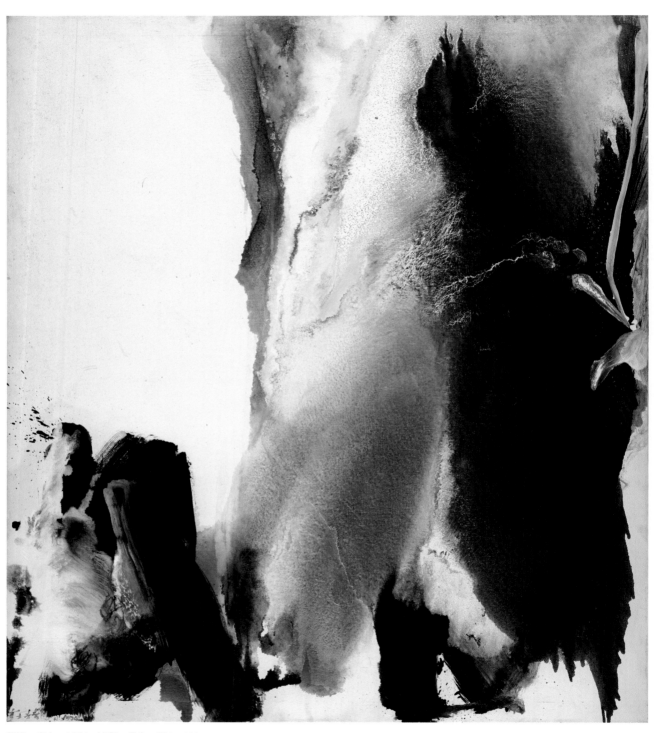

莊喆　青山　1974　油彩、畫布　124×108cm

[右頁圖] 莊喆　破墨山水　1977　油彩、壓克力、畫布　121×99cm

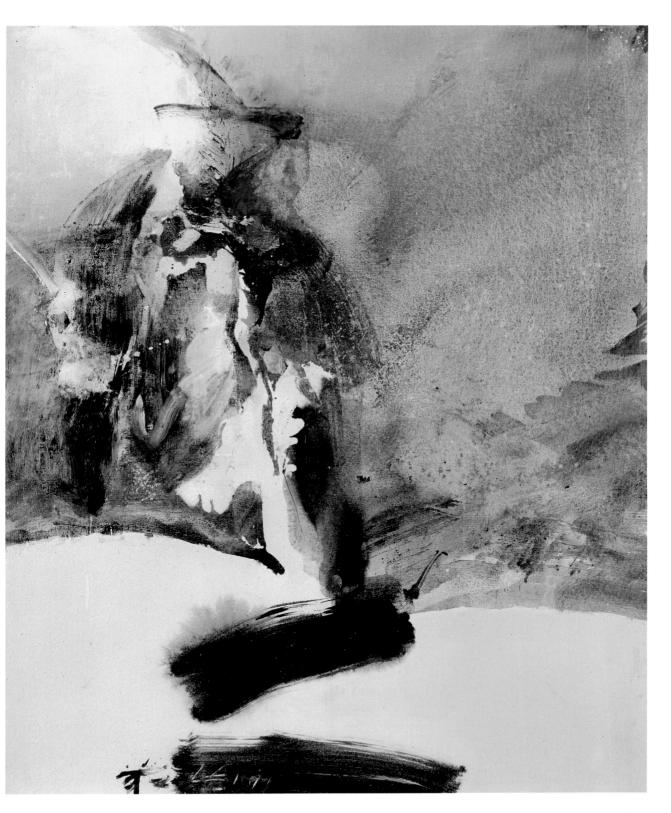

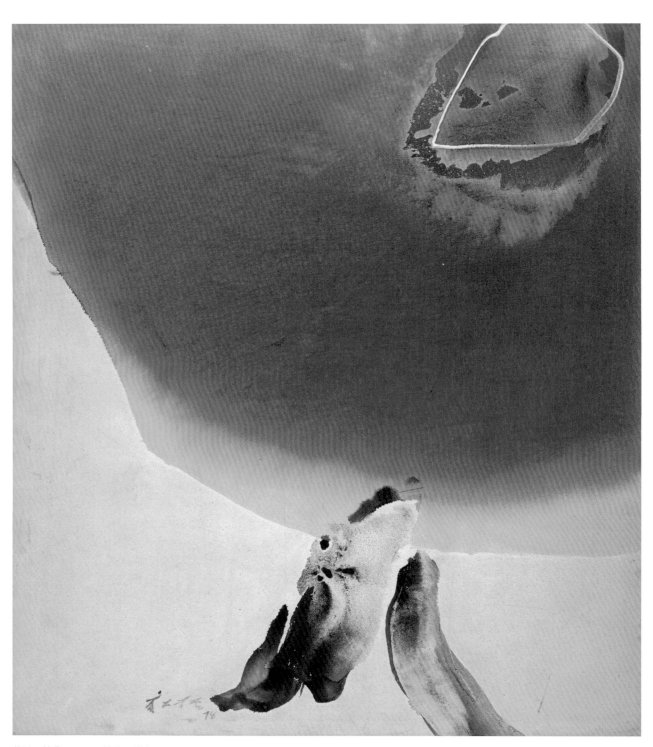

莊喆　抽象　1978　油彩、畫布　125×107cm

[右頁圖] 莊喆　紛飛雪　1977　油彩、壓克力、畫布　128×90cm

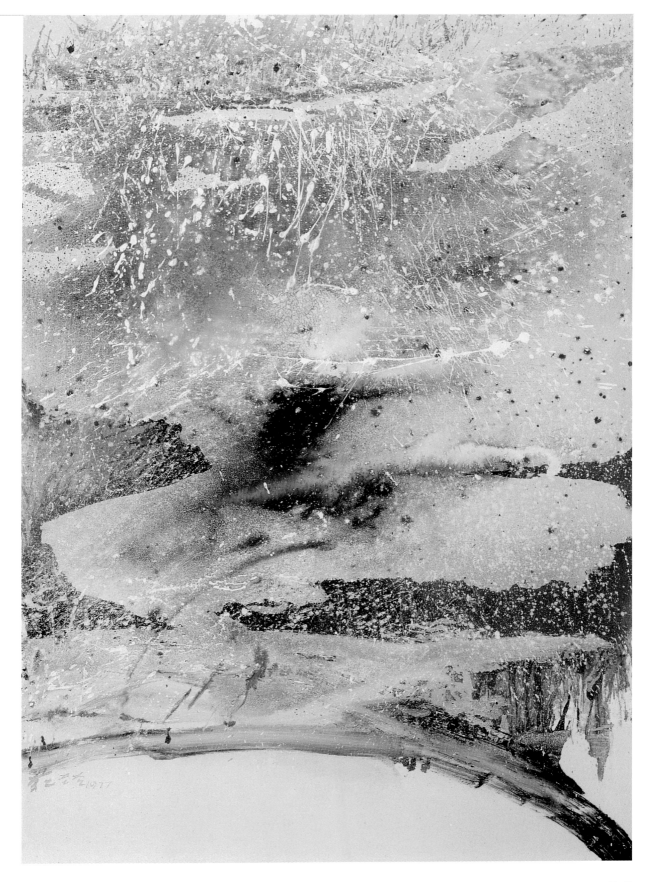

69

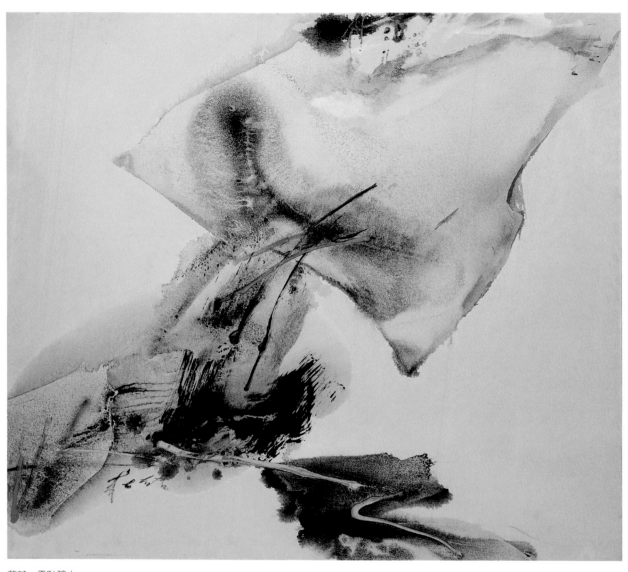

莊喆　雲臥碧山
1979　油彩、畫布
120×110cm

[右頁上圖]
莊喆　蒼勁之書　1982
油彩、壓克力、畫布
172×137cm

[右頁下圖]
莊喆　藍色寂靜　1985
壓克力、油彩、畫布
172×160cm

是他對於傳統中國水墨精神的宣言，前方兩筆建構出畫面的序曲，黃色這種原色的巧妙運用，讓畫面乍現生機。〈紛飛雪〉使用細微白色滴彩與刮搔線條，如同宇宙鴻濛，天地劃一，給人冰寒的感受。

　　青年時期生長在臺灣的莊喆，似乎對大雪紛飛特別有感觸，密西根州的北國冰寒，成為他表現大自然生成變化的絕佳題材與時序感受。〈抽象〉(P.68) 與〈雲臥碧山〉都是透過粗細線條、巨大暈染與大小塊面的對立，在緊張衝突中，藉由色彩的統一，達到內在的寧靜；〈銀山天浪〉(P.72) 讓

我們宛如閱讀到夏圭的〈溪山清遠圖〉那樣的構圖與精神，右邊緩慢推開的淡淡線條的墨彩與如同小楷的書寫線條，劃破虛空，大筆觸的舞動，撞擊與抵銷，腥紅色的重抹，青藍的細微線條舞動起細微的躍動感，淡然的樂章與跳動的間奏，使得畫面充滿寧靜感。

〈蒼勁之書〉使用書法作為標題，明確的標誌著線條做為構成意象。下方的墨色從初到美國時期的「八」字形的空靈感，轉變成十字交錯，透過線條的穿插，使得畫面產生緊張的起點，只是翠綠色的廣大背景，又讓人產生清新感。上方的白色透過反覆而凝重的畫面構成，在極限顏色當中追求空間感。這十三年歲月中，莊喆一方面隱居於密西根州的田園，一方面在各地舉行美術展覽活動，他的畫面永遠給人屬於東方人的特質，人與歷史、文化，人對自然的感受，才是不斷創造出心中影像的最佳題材。〈藍色寂靜〉初次以大塊面覆蓋整個畫面，橫斷的色塊與平行的堆疊構成主題，青綠與花青、墨色與灰白乃是中國的顏色，他在空靈當中試圖創造出無窮的空間感受。

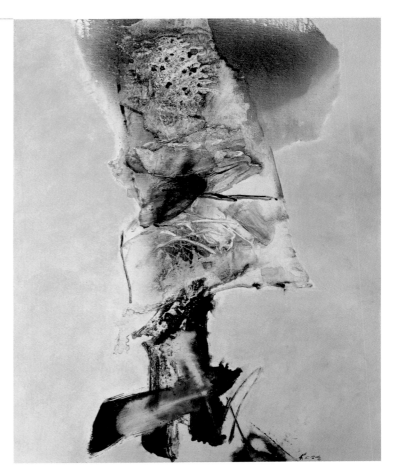

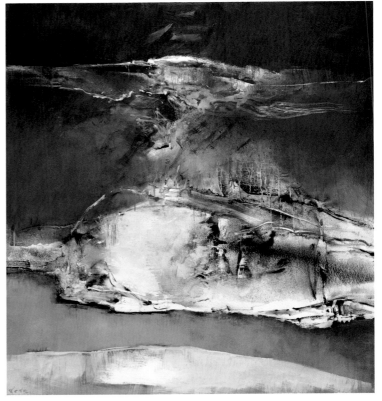

▍返國講學

臺灣的美術界，從1980年代初期開始進行文化藝術建設。蔣經國於1978年5月20日就任中華民國總統職務，此後每年召開國建會，邀請海外學者、專家返國，提供國家建設與發展的建言。根據建言，行政院迅速反應，1979年頒布「加強文化及育樂活動方案」，決心籌設一所培育藝術創作、展演及學術研究人才的高等學府。1980年冬天成立國立藝術學院籌備處，1982年正式成立國立藝術學院，設立音樂學系、美術學系、戲劇學校，校址設於臺北市國際青年活動中心，1985年全校暫遷臺北縣蘆洲鄉國立僑生大學先修班及國立道南中學校址，這個階段稱為國立藝術學院蘆洲時期。在這面文化建設大旗下，東海大學在1983年成立美術系，臺灣的藝術教育從1980年代開始，產生質量上的變化。

國立藝術學院遷往蘆洲校區的隔年，莊喆在闊別故鄉十三年後，獲傅爾布萊特基金會贊助返回臺灣，到蘆洲的國立藝術學院美術學系客座一年，乃是他去國後在臺滯留最長的一次。在臺灣滯留一年期間，莊喆除了舉行展覽之外，啟發臺灣美術界最大的是在《藝術家》雜誌月刊連載「閑畫·閒話」系列，從1986年3月到1989年期間，發表近四十篇文章，內容涉及傳統中國繪畫、西方繪畫、藝術評論，長短不一。從這些

莊喆 銀山天浪
1982 油彩、畫布
125.5×138cm×3

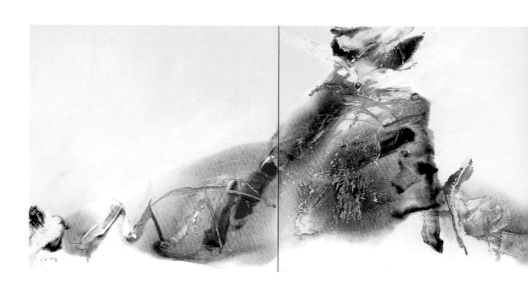

文章可以清晰看到莊喆關心的議題，以及反省的深刻。

「『敢言天地是吾師，萬壑千岩獨杖藜；夢想富春居士好，更無一段入藩籬。』……我們仍然不能忘記繪畫的行為一經開始就成為一種視覺與媒介之間的活動，即使詩句或題材上的文學意味到了最後仍然該併屬在這視覺的範疇之內，我們品味、審辨繪畫上的意義和價值，也仍然根據視覺的規律和知識來判斷，何況畫家自己也始終沒有脫卸其本人是畫家為先的責任，所以從這一點來看，文人畫家的稱謂很站不住腳。」莊喆引用

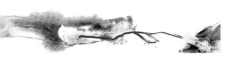

四僧之一弘仁的詩句，強調師法自然，倪瓚、黃子久固然引人入勝，沒有被古人所束縛。莊喆回到現代藝術的本質，反省傳統文人畫家的基本價值，詩書畫一體固有其價值，畫家的責任依然必須回歸到繪畫行為，建立在視覺與內在感動上，從中表現胸中世界。對於中國繪畫的問題，他強調回歸畫家視覺表現的可能性，而非僅是外在對象的呈現方式。

早在這篇文章發表的二十餘年前，莊喆在〈從現代畫的繪畫性看中國傳統畫〉一文中就說道：「其實中國傳統繪畫根本為脫離『寫實』，只不過是對這『寫實』的意義用為新的形而上學與玄學的文字來解釋罷了。……中國畫最講究，也是最具藝術價值的『筆墨』，其實就是繪畫性。第一、二代的中國畫家中認識到這點而終於開出了局面的，我們稍微回顧一下就可舉出些人，張大千、黃賓虹、傅抱石。」

對於現代中國水墨的未來，他認為依然有待水墨畫家的理解與體認。他對於抽象繪畫的形象的課題，採用西方戲劇的觀點來詮釋，亦即

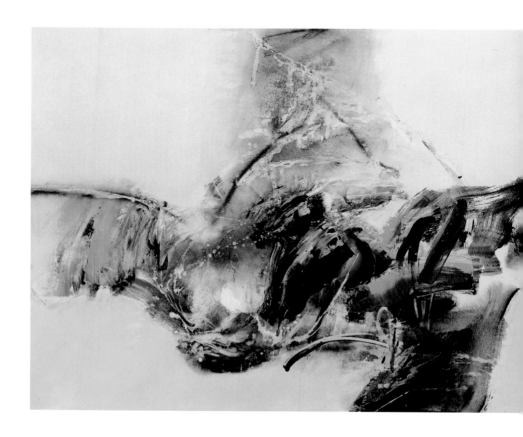

衝突與昇華的觀念；而其背後並非捨去自然，而是一種異於古典主義的寫實觀點，透過線條與張力，表現出情感的形象。

在〈演生：從一幅畫看「象」的成長〉一文中，莊喆表示：「『抽象』對我是一種精神探險的藝術，是一種『劇』，他絕對有感動，使我滿足了對外界的反映感受。我的畫不是靜觀的。基本上它出自於動、衝突、力。可是我是以平衡性的方式來處理，在形式上，『自然』退到第二線，隨著絕對的形與色，線，以平行的思考呈現。換言之，這裡面有兩個層次，獨立的形的結構、自然。在我概念中的『自然』不是在一個平面上，不是一眼望去的自然的外表，它可以演釋到局部，空中、水底、乃至顯微鏡中。」

莊喆對於觀察自然進行說明，一個是現在於現實中的自然，那是自我的存有；另一個是藝術家表現後的自然，已然被藝術家加以演繹、詮釋的自然，莊喆稱此為「演生」。接著他又說：

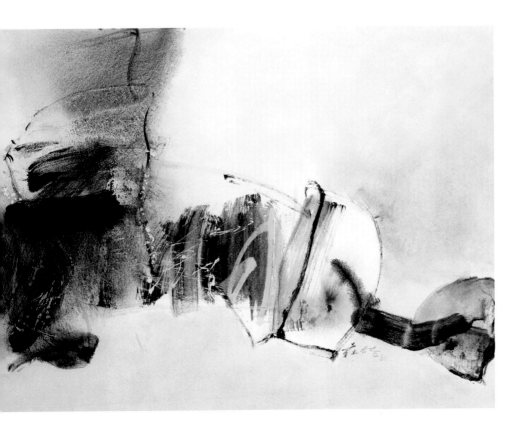

莊喆　並生的節奏　1988
壓克力、油彩、畫布
100×132cm×2

75

　　這也是我們這個時代對自然的瞭解與過去不同的地方。在這個時代，視覺的環境是遠較過去豐富，我覺得我們再也無法回到過去單一的古典傳統去，只能把過去的古典傳統中一些有意義的東西——如結構上絕對平衡感的要求，紀律的重要，感情上的適當控制等保留住，其他的一切都是畫家個人的事了。

　　這段話已經說明，莊喆的精神基礎存在於東方人對根源性自然的看法，並非將外界視為對象，而是那種經由透過主觀的情感對於對象的不斷演繹與變化。他特別指出現在的藝術必然具備時代精神，個人存在於當時對於當下的反應，透過線條、色彩，使得因為對立而產生的衝突，尋求某種平衡，自然地操作這種平衡的正是心靈內在的一股超越形式的精神力量。

　　有的畫家全用手寫式或自動式的方式來記錄潛意識中的「象」，我

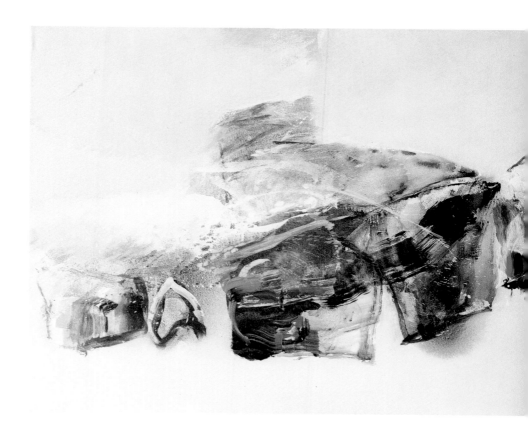

認為也是難以長久的，到底畫家存在自然之前，外在的形象儘管說存在變化，人世間發生的一切也恆以形象呈現，畫家實在需要觀察、捕捉、記取，這些來輔助他想賜予的形象。這樣畫的生命——象的成長——與畫家的生命（生活、感受）之間就劃出了一道界限，卻又互相為伴、演生，不時能加入新的因素，正像食物給人生命的營養一般。

<div style="text-align: right">——摘自莊喆〈演生：從一幅畫看「象」的成長〉</div>

因此畫家對於大自然的觀察至為重要，不論是巨大而堅實的岩石或一般大的石塊，或是挺拔的樹幹，甚而是枯槁的老樹、欣欣向榮的茂林或者枯黃零落的葉片，斑駁的老牆或者雨後的天空，藝術家以生命體來凝視、感受、記憶，最終在創作時轉化為形象。

莊喆對於自動書寫式的抽象畫有不同看法，認為存在者對於對象必須有其存在者的觀察與對於對象的掌握能力，將對象轉變為某種與自己相應的內在形象，最終藝術家創作時，我與創作之間的形象產生「演

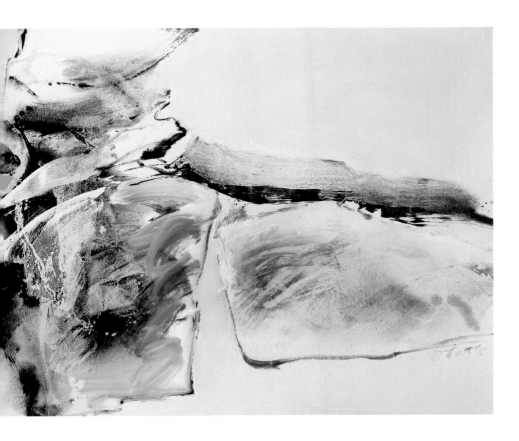

莊喆　風飛雲會（二連作）
1987　油彩、壓克力、畫布
100.5×266cm

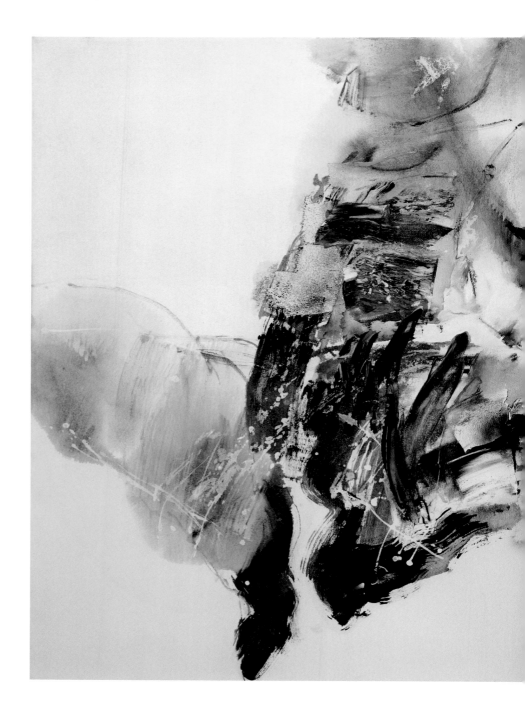

生」關係，這是畫家以其感受轉化為嶄新的「象」。

　　莊喆返國這段期間，透過書寫，將他旅居國外十餘年的創作心得
與體會，自然地呈現出來。相較於1966年以前的書寫，這段時間文章已
經掃卻青少年時期的青澀與鬱悶，二十餘年的親身實踐與異國文化的
體驗，已讓理論與創作走向緊密一致性。1986年莊喆應中國美術協會

莊喆　動靜有致　1988
壓克力、油彩、畫布
128×99cm×2

邀請，與香港現代繪畫催生者王無邪在北京中國美術館舉行聯展，少
年闊別神州大陸後初次載譽披露藝術成果。返回美國後，莊喆又開啟
另一個紐約時期的前期。〈風飛雲會〉（1987，P.76、77）、〈並生的節
奏〉（1988，P.75）與〈動靜有致〉（1988）應該是安阿堡時期的延續與紐
約前期時代的醞釀階段。

四、哈德遜河深思

莊喆在1987年遷居哈德遜河畔工作室，開啟了哈德遜時期。這個時期通稱哈德遜時期，雖然莊喆生性喜歡恬靜風光，這段時期工作室接近紐約，由於地理變遷，更加容易觀察到當時紐約美術的動向，更容易激發嘗試新事物的動機，因此他也就有更多嘗試產生。在世紀末之前，大體上可以區分為三種變化階段，一種是將漂流木這種現實生活物件做為拼貼作品，一種則是自我形象的自畫像系列，最後則是將樹木與石頭意象融入畫面的樹石變奏系列。

[右頁圖] 莊喆　父與子（局部）　1992　布上油彩　102×76cm
[下圖] 1984年，莊喆夫婦於香港藝倡畫廊個展的現場。

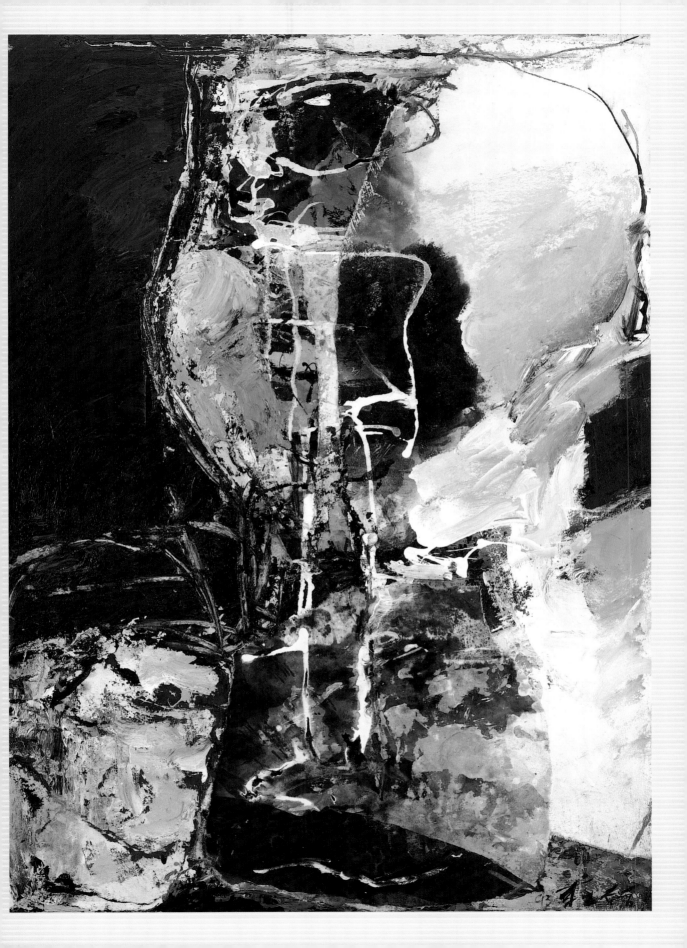

▌河的聯想

　　從臺灣講學一年返回美國後，莊喆舉家遷居紐約市附近的楊克市。他的畫室遷徙到哈德遜河畔的都擺渡（Dobbs Ferry），1992年畫室再次遷徙到曼哈頓區的東下城。如果我們勉強地將這段時期分為三種題材趨勢，一種是回歸生命本質，另一種則是人物造像的誕生，最後則是傳統與大自然融會的樹石變奏系列。

　　「這些年來，我想我在畫的『象』上的解釋，是『畫自有其象。』」以前我並不清楚這一點，但是畫的年齡越長、愈久，發現外界的象和個人內在塑造的象不是一回事。換言之，在50年代時認為中國畫的山水傳統精神是與過去的一些理論吻合的。進一步解脫自然外界的細節就能脫出仍是傳統的『精神』來了。」這段話出自於莊喆在1986年返臺講學期間接受葉維廉採訪時所流露的觀點。意味著象存在者面對的外在事物以及存在者內在自然並非相同。更值得注意的是莊喆強烈意識到對大自然外觀的觀察，使自我與傳統精神相通。「畫自有其象」乃是出自於繪畫時的藝術家所開展的內在心象，那是心中之象的創造，而非再現大自然外觀的象。

　　進一步，莊喆將這種存在者所意識到的傳統精神與當下存在的現代主義之間的並存，稱

[下二圖]
1987年莊喆搬到紐約的楊克市居所，取名「鼎盧」。園內楓樹茂密，有鄉居之趣。

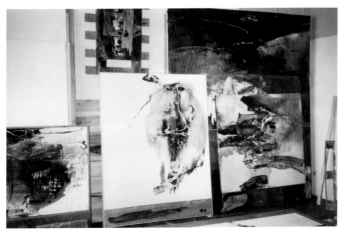

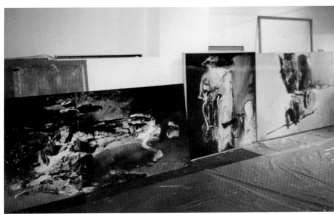

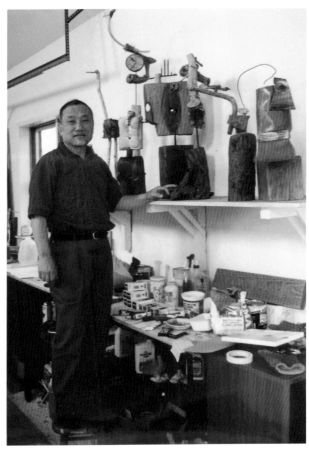

[上左、右圖]

1987年，莊喆開啟都擺渡（Dobbs Ferry）系列作品，稱為哈德遜系列。分別曾在曼哈頓多處展出。1993年也曾在臺中臻品畫廊有過專展。莊喆將拾來物件加入平面畫布，呈現多媒體特性。同時開始浮雕與創作立體小件，前後歷時七年。

[下左圖]

1993年，莊喆於紐約市下城東城4街的畫室。

為「雙傳統」。他所認為的雙傳統乃是古典的中國傳統那種傳統文明的流動的時間性，以及意識到傳統的存在者的再創新，其次是透過當下留下的現代主義，亦即他所説的摩登主義。莊喆的感受，絕非來自於抽象的思考，而是具體感受到的時代變動與固有文化同時存在。

「我最近常在想『雙傳統』的問題。照我多年的想法，中國現代化本來就是雙傳統的。因為摩登主義本身已成為一傳統。所謂摩登，前面已經說過，是一種國際語言，透過媒介、造型來與過去世界任何一個單獨地區的藝術有別。但摩登主義這一傳統仍在發展，由歐洲發展到美洲、亞洲、拉丁美洲、非洲。以往我們談摩登主義，立刻想到歐美。現在不然了。如我們所在的亞洲——中國。本身的美術傳統何其深遠，一定要靠我們自己的藝術家來發揮，而不是咀嚼當年像高更、馬諦斯淺嚐

[上左圖] 1993年，徐冰（中）與楊識宏（右）到莊喆於紐約的畫室探訪。
[下圖] 葉維廉與莊喆對談撰文，刊載於《藝術家》雜誌上。
[右圖] 莊喆1980年代與畫作合影。

[右頁上圖] 施拿柏　Divan　1979　油彩、碎瓷、木　243.8×243.8×30.5cm
[右頁中圖] 大衛・沙勒　從行星到心儀的男子　1981　壓克力、畫布
213.5×305cm
[右頁下圖] 基弗　路：梅基施沙地　1980　沙、壓克力、照片　255.5×363cm
貝耶勒基金會典藏

了的亞洲美術某種特性，反而奉之如神明那種殖民地主義的想法。」就具體的感受而言，他在1980年代深深感受到當代德國畫家從自身的表現主義出發的現代的德國表現主義。莊喆認為當時美國戰後新藝術盟主的大國，卻只能推出年輕畫家朱利安・施拿柏（Julian Schnabel, 1951-）及大衛・沙勒（David Salle, 1952-）兩人。這兩位年輕畫家在當時才三十歲，正值青年，卻也顯示出美國這個盟主角色的單薄與難以代表世界藝術整體。莊喆觀察到，德國的年輕畫家並非繼承美國的普普藝術或者抽象表現主義，而是從自己的表現主義再出發，最明顯的例子是安塞爾姆・基弗（Anslem Kiefer）。基弗被認為是「新表現主義者」或者「新象徵主義」（new symbolism）。莊喆意識到歐美現代主義傳統無法覆蓋到現代主義興起之前的文化，基弗的藝術表現是一個例子，趙無極

在1972年「宋朝山水」出現以前的繪畫也
是一個例子。莊喆自己強烈意識到這種出
自於純傳統的藝術必須自我發揮。

　　莊喆在臺灣的國立藝術學院客座一年
返回美國後的作品，一段時間內依然延續
著自己對於大自然的探索，諸如〈風飛雲
會〉(P.77)上面已經融入更多原色，上下懸
絕的空間結構藉由線條舞動的串聯，產生
強弱、虛實、大小、冷暖、渲染與堆疊，
隨後的〈並生的節奏〉(P.75)則展現出如同
大自然共時間的生成變化，此時，我們逐
步發現莊喆作品出現更多原色調色彩。到
了〈動靜節奏〉更為鮮明，直到〈煙江疊
嶂〉(1989，P.86)、〈晚風〉(1989，P.87)、〈遠
翔〉(1990，P.89上圖)等作品，畫面上出現橫
向的空間構造，在〈四季〉(1991，P.89下圖)
上面，可以說是莊喆歌頌大自然變化的交
響樂曲，乃是打破時間變動的整體綜合。
彷彿輕歌般的舞動，宛如炎暑的酷熱，恰
似霜紅的殘秋，最終則是嚴寒的吹雪。具
象繪畫所無法完成的形象在〈四季〉上，
完成跨越時間的驚奇歷程。

　　1991年起，莊喆作品融入現實生活的
材質，使用木材的拼貼，藉此加重現實世
界存在的連結關係，〈殘寂〉(1991)、〈溪
隱〉(1991)、〈弦歌〉(1992)、〈緣
空〉(1992)、〈無題〉(1992)、〈谷
底〉(1992)、〈溪畔〉(1992)等作品都是這

85

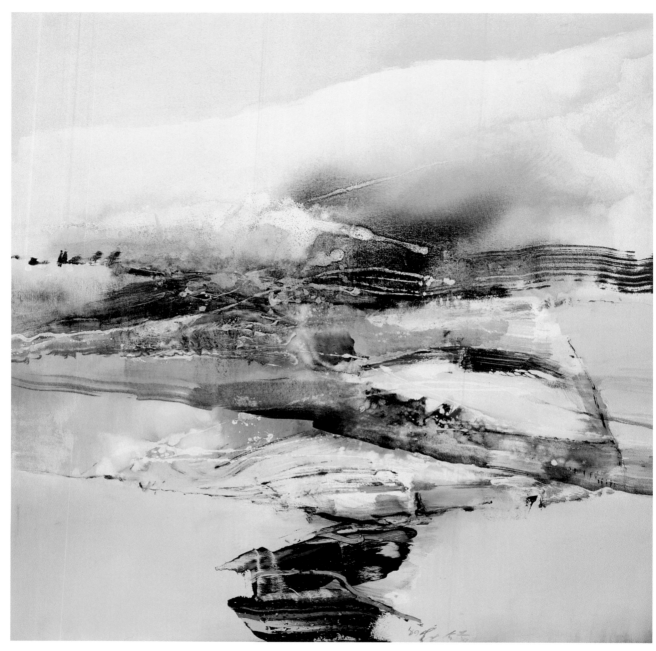

莊喆 煙江疊嶂 1989
油彩、壓克力、畫布
126×126cm

類的嘗試。這段嘗試的時間不長,而且相當謹慎。

　　現成物最早出現於達達主義(Dadaism),使用現成物介入藝術作品,甚而演變為現實物所集成的作品,或者發展為強調環保意識的垃圾藝術。創作者的人與環境之間的關係成為創作主題,但是,莊喆卻

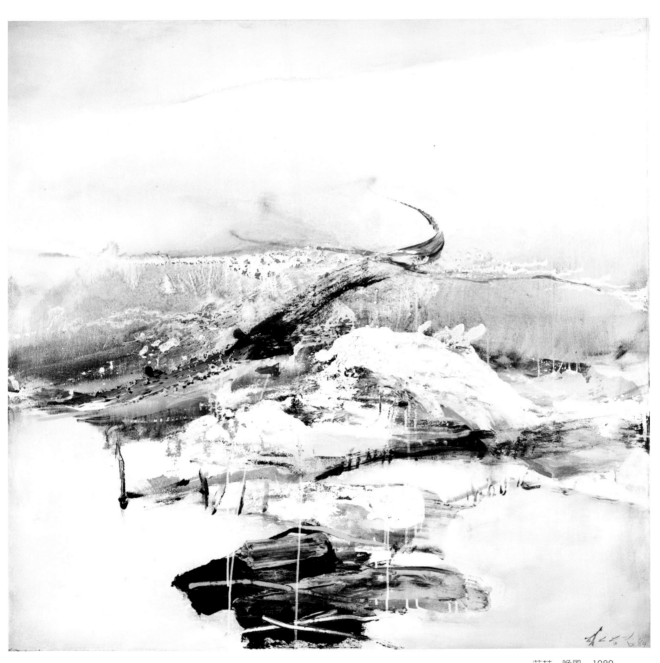

莊喆　晚風　1989
油彩、畫布　129×128cm

相當節制地使用這些素材，譬如〈殘寂〉(P.90左下圖)、〈溪隱〉(P.90右下圖)、〈弦歌〉(P.90右上圖)、〈緣空〉(P.90左上圖)，即使在大量使用複合媒材的〈谷底〉(P.91上圖)與〈溪畔〉(P.91下圖)等作品上，都將這些複合媒材運用於畫面下方，以不妨礙畫面表現為嘗試。或者我們也可以看到莊喆使

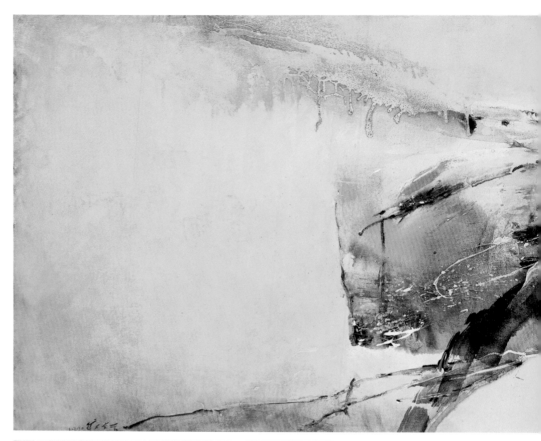

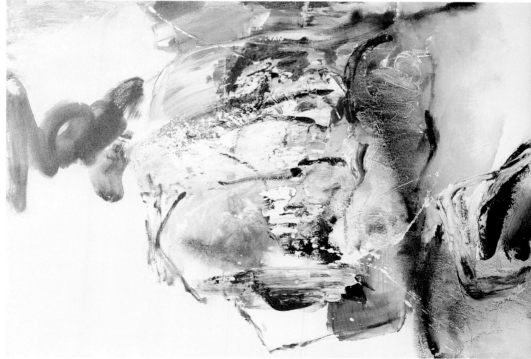

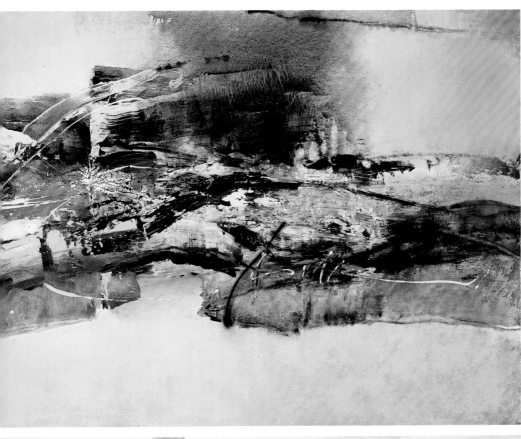

莊喆　遠翔
1990
壓克力、畫布
116×292cm
臺北市立美術館典藏

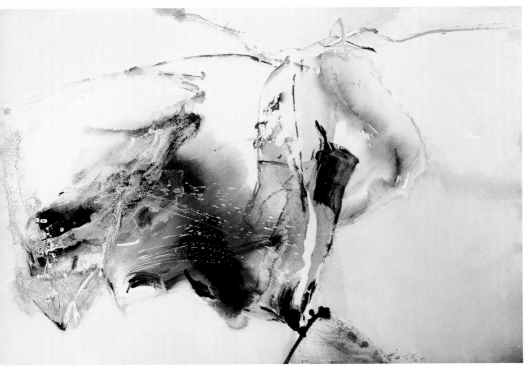

莊喆　四季（二連作）
1991
油彩、壓克力、畫布
98×294cm

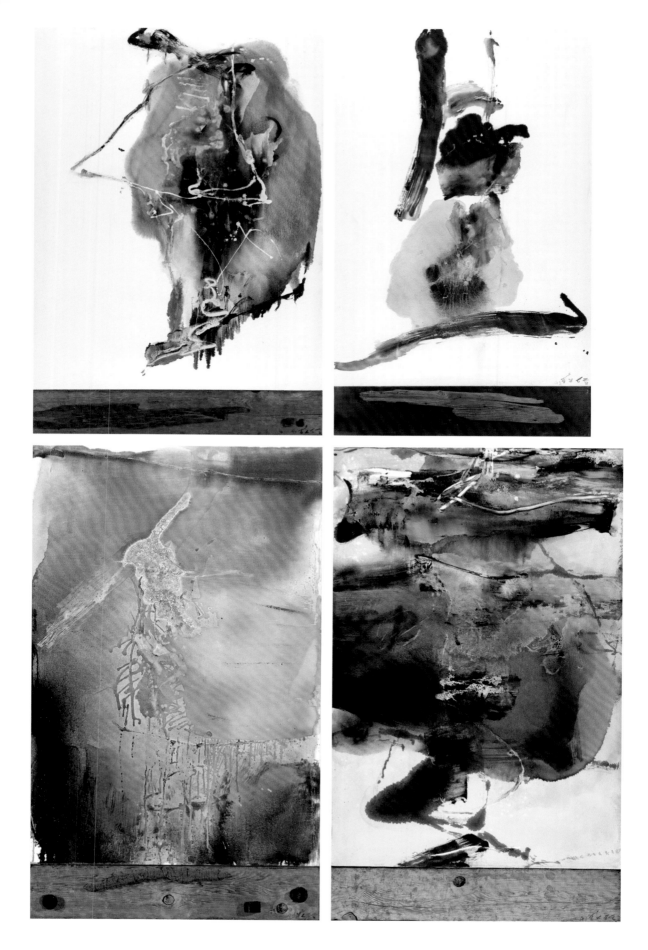

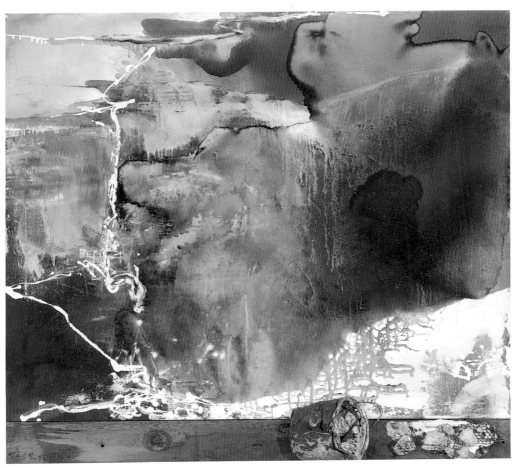

莊喆　谷底
1992　複合媒材
57×61cm

莊喆　溪畔　1992
油彩、畫布、鐵絲網、
木頭、石
112×142×6cm

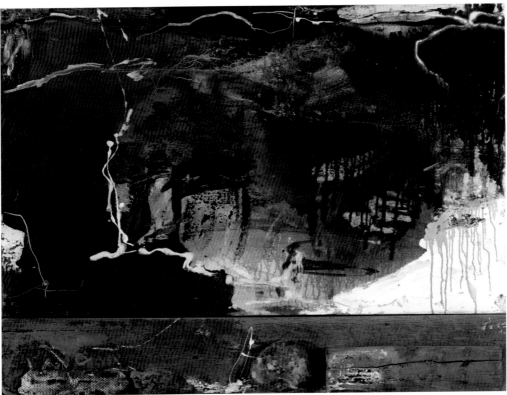

[左頁上左圖]
莊喆　緣空　1992
複合媒材
175×131cm

[左頁上右圖]
莊喆　弦歌　1992
複合媒材
169×102cm

[左頁下左圖]
莊喆　殘寂　1991
複合媒材
165×104cm

[左頁下右圖]
莊喆　溪隱　1991
複合媒材
165×104cm

[上左圖]
莊喆　門神　1991
複合媒材
90×41×16cm

[上右圖]
莊喆　羅漢　1993
木　59×25×17cm

莊喆　無題　1992
油彩、畫布
96.5×125cm

[右頁圖]
莊喆　飛躍騰挪　1993
壓克力、油彩、畫布
156×127cm

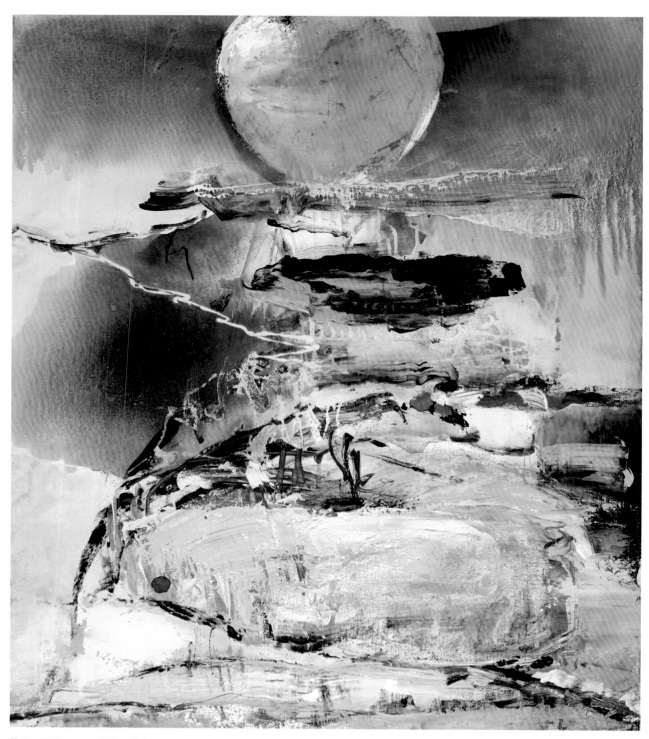

莊喆　月河　1994　油彩、畫布　157.5×131.5cm

[右頁圖] 莊喆　山水人　1994　壓克力、油彩、畫布　167×127cm

95

用河邊的廢棄物所構成的雕刻作品，其中值得注意的是諸如〈門神〉（1991，
P.92左上圖）、〈羅漢〉（1993，P.92右上圖），人物的名稱開始出現在作品題材。
1991年到1993年之間，莊喆作品出現從哈德遜河畔拾起石頭、木材、鐵條、
鐵絲網、鐵桶等廢棄物，創造出許多複合媒材作品。這種嘗試經歷不到兩
年，他就逐漸減少使用，再次回歸架上繪畫，試圖創造出某種永恆的宇宙
感。譬如，〈飛越騰挪〉（1993，P.93）、〈隔山有雨〉（1993）、〈月河〉（1994，
P.94）、〈山水人〉（1994，P.95）開始，莊喆又再次回到壯闊山川的創作。

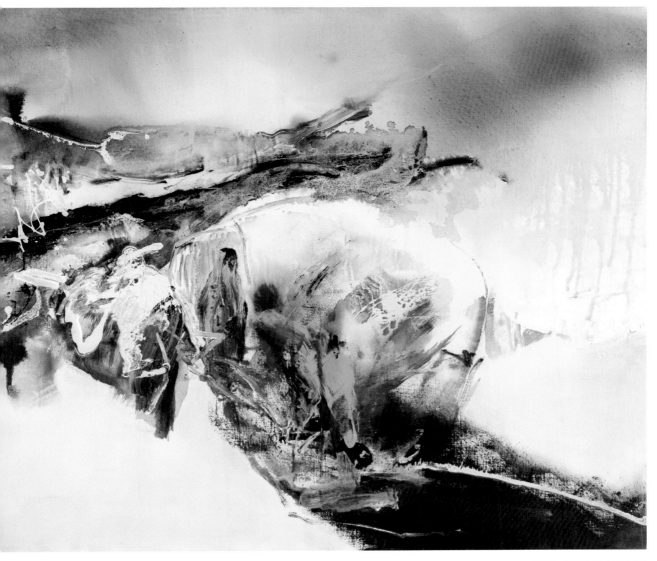

莊喆　隔山有雨（二連作）
1993　油彩、畫布
128×309cm

▌「我」的造象

　　因為遷徙到新環境及接近紐約五光十色的藝術環境，莊喆從隱居到
更加貼近紐約的現實環境。如同世界現代藝術發電機般的紐約，雖然因
為莊喆所言的「雙傳統」而開始失去領導世界的龐大力量，依然提供許
多現代藝術家舞臺，牽動著世界藝術的發展趨勢。莊喆複合媒材的大量
運用出現於這個時期，同時莊喆作品也出現「人」的題材，最早出現的
是〈爬山人〉（1989，P.98）。這件作品讓我們馬上聯想到1912年馬塞爾‧

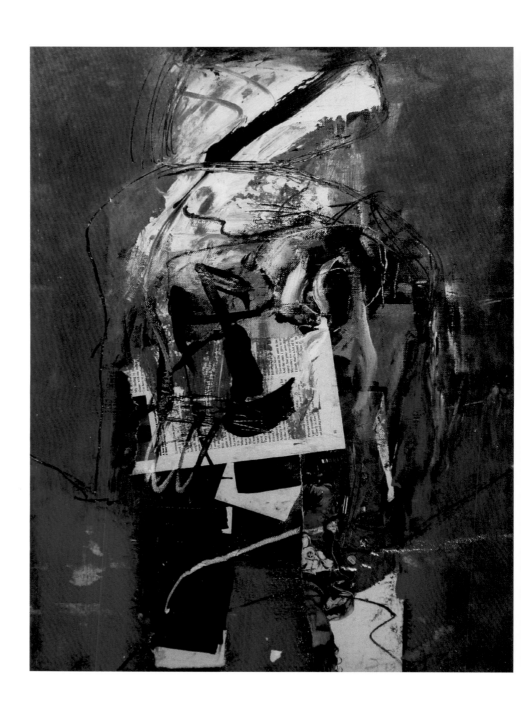

莊喆　爬山人　1989
壓克力、油彩、拼貼、畫布
61×45cm

杜象的〈下樓梯的裸女Ⅱ〉的抽象性、眼鏡蛇畫派的原生繪畫或者是杜
布菲（Jean Dubuffet, 1901-1985）的「生之藝術」（art brut），或者説尚 · 米
歇爾 · 巴斯奇亞（Jean-Michel Basquiat, 1960 -1988）的塗鴉人物。除了杜象
的〈下樓梯的裸女Ⅱ〉回應攝影機誕生的連續動作的繪畫行為之外，其

餘作品大體趨向於原初生命的純粹表現的課題。

　　至於莊喆，他的自畫像到底要表現什麼呢？這些作品他自認為是一段創作當中的插曲。郭繼生在寫〈似與不似之間：看莊喆自畫像〉一文中提到：「這些自畫像正是莊喆在『第三條路』上所擷取的新的果實，表面上看起來似乎並不太像莊喆，但多看之後卻令人驚嘆它們的神似，而且令人覺得『氣王而神完』。」

　　郭繼生以「第三條路」來稱呼這些作品，但是，莊喆一路走來只有一條路，那就是創造超越東、西藝術認識之外的中國意象的繪畫，不論題材是大自然或者人物，終究屬於東方繪畫的現代畫，具備時間性的歷史感受延伸，而非傳統的轉換而已。就題材而言，這些作品的確是莊喆在拼貼技法之後的新題材。

　　在中國歷史上，除了帝王自畫像之外，譬如閻立本〈歷代帝王圖〉，還包括了僧人頂相，譬如〈無準師範像〉，前者屬於以傳神為主的造像，後者則延續宋代繪畫傳統的形神兼備理論，至於梁楷〈潑墨仙人〉則逸筆草草，筆端人物不在物象，而是一種掌握創作者自身的情懷，那是一種石濤所言的「縱使筆不筆，墨不墨，自有我在」的神氣的展現。郭繼生引用宋人陳造所言：「舒急倨敬之頃，熟想而默視，一得佳思，亟運筆

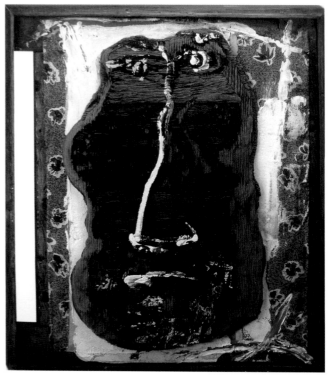

墨,兔起鶻落,則氣王而神完矣。」陳造認
為繪畫的意味較多表現出創作過程的凝思,
不過最終所提及「氣王而神完」則意味著出
自於中國水墨傳統的生命根源的「生氣」,
如能生氣俱足則「精神」完備。

　　莊喆在這些作品當中,從造型的意味
到人物內在精神的書寫,令人感受到某種
程度的內在性格的掌握與抒發。譬如〈一
鼻擎天〉(1992)使用拼貼手法,中央透過
一個銳角三角形與近似不等邊四方形的結
構交錯,創造出畫面的緊張感,側筆的飛
白律動賦予畫面生趣。右上角的一隻眼睛
直如兔躍鶻落,既不害於整體,卻神采洋

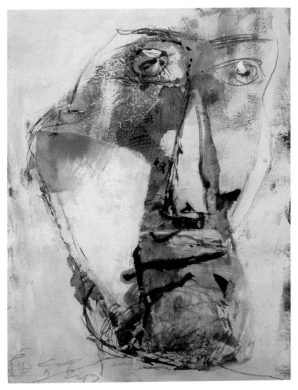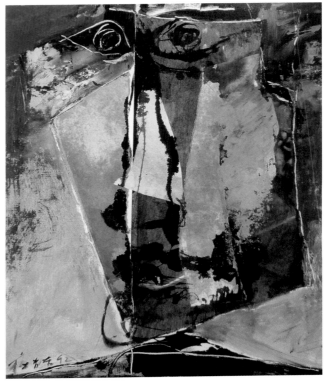

[左圖]
莊喆 風平浪靜 1992
壓克力、水墨、拼貼、紙
60×45cm

[右圖]
莊喆 雨過天晴 1992
壓克力、水墨、拼貼、紙
60×50cm

溢，直如畫龍點睛。〈處變不驚〉（1991）是一件複合媒材作品，透過漆黑的木材與白色線條，勾勒出人物在衝擊狀態中的精神變化。莊喆的這些作品都以內外衝突為起點，諸如〈自畫像：欲語還休〉（1992）、〈雨過天晴〉（1992）、〈飽嚐世味〉（1992）、〈風平浪靜〉（1992）、〈黑白分明〉（1992）。〈自畫像：欲語還休〉（P.102左圖）給人沉默卻壓抑的神思，譬如兩眼的木然與嘴形被扭曲的瞬間。抽象繪畫的精采在於創造出非我非他，而是人類深沉的心靈狀態下的外顯，〈雨過天晴〉那種暴風後的靜安，採用花青、石綠、天藍，屬於中國色彩的塗抹，更加顯示出出自於彩瓷的穩定感。畫面上有四方形的切割，三角形的拼貼與組合，畫面充滿和諧感。〈黑白分明〉（P.102右圖）當中我們感受到色彩的黑白的意象之外，也意味著對於世間價值判準那種強韌的個性，不同於其他作品的是眼神被賦予明確的筆畫。古代希臘雕刻為了掌握被表現者的精神與情緒，採用了「人格」（Ethos）與「情感」（Pathos）兩種概念，表現人物

[左頁上左圖]
莊喆 一鼻擎天 1992
壓克力、水墨、拼貼、紙
60×50cm

[左頁上右圖]
莊喆 處變不驚 1991
複合媒材 62×52×10cm

[左頁下圖]
莊喆 飽嚐世味 1992
壓克力、水墨、拼貼、紙
60×50cm

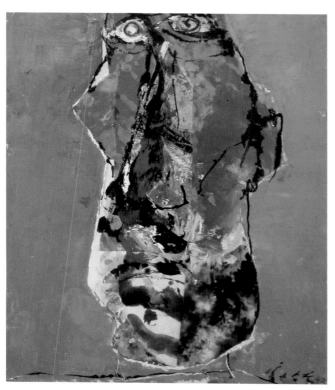

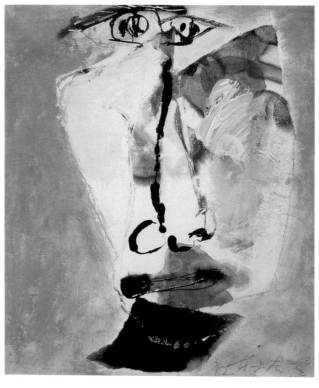

[左圖]
莊喆　自畫像：欲語還休
1992
油彩、壓克力、拼貼、紙
60×34cm

[右圖]
莊喆　黑白分明　1992
壓克力、水墨、拼貼、紙
60×50cm

的精神與面對外在事件所產生的情感。前者乃是個體的恆定人格，後者則是面對外在變化的情感流露，人的神情、動作都會根據此種對立與衝突，產生變化。莊喆的這系列作品雖是邁向「樹石變奏」系列的插曲，卻掌握了傳統中國所言的言簡意賅的根本精神，以簡單的線條與構圖變化，掌握人物面對世間的生命態度。這系列作品是莊喆個人的造像，同時也是面對瞬息變動世間當中，人類所應具有的態度。莊喆所要探討的正是深沉人類文明當中的「我」，因此這系列作品可以說是「我象」而非現實的莊喆個人的造像。「莊喆」這個個體已然轉化為人類普遍價值的存在，所造之「像」並非莊喆外貌，而是藉由莊喆外貌所呈現的「我象」。

　　這段為期甚短的「造像」系列，雖然是莊喆創作歷程中的插曲，其實孕育出他試圖解開傳統中國人物畫精神樣貌的初期嘗試。千禧年之後的「十六羅漢」系列，乃是這段所謂插曲之外的深刻的人性挖掘。

樹石的變奏

　　1970年代晚期，密西根大學美術館（the University of Michigan Art Museum）舉行一場規模不小的「文徵明畫展」。展覽中展示一幅由堪薩斯納爾遜-阿特金斯美術館（Nelson-Atkins Museum of Art）典藏的一幅文徵明作品〈古柏圖〉卷。這幅作品尺幅不大，描繪著古柏遒勁，宛如蒼龍偃仰騰空，一旁奇石如同團雲湧現，蒸蒸然凌霄。畫面上方有文徵明落款，題有：「雪厲霜凌歲月更，枝虬蓋偃勢崢嶸，老夫記得杜陵語，未露文章世已驚。」古柏之所以蒼老，乃因長年來霜雪摧折，幾回落葉又抽枝。文徵明引用杜甫〈古柏行〉詩歌中的一句，藉以說明古柏的精神氣象。這首詩歌乃是杜甫一日見夔中古柏，聯想到昔日過孔明祠堂，望見堂前古柏，當下感受懷才不遇，藉詩自況：「孔明廟前有老柏，柯如青銅根如石；⋯⋯不露文章世已驚，未辭剪伐誰能送；苦心豈免容螻蟻，香葉終經宿鸞鳳；志士幽人莫怨嗟，古來材大難為用。」最後兩句乃為千古絕唱：「志士幽人莫怨嗟，古來材大難為用」，杜甫見到古柏，聯想到孔明堂前柏樹，內心積鬱，故以柏樹勸勉他人，實為自我惕勵。這幅作品給予莊喆深刻印象，想必縈繞胸懷久久未能散去，直到他遷徙到紐約州時，再次反省到傳統與當下創作之間的關係，方才又引發「借題發揮」、「以古開今」的想法。

　　不過，真正觸發莊喆創作「柏岩變奏」系列的是1980年代他曾經寫一篇觀文徵明〈古柏圖〉卷有感的文章。1997年1月翻閱舊作，因有感悟，遂以一年多時間創作六十餘件作品，創作慾依然不止。似乎這股創作熱忱到了2000年以巨幅的〈柏岩系列〉（2000，P.108），才使得題材歷程短暫告別。

　　「我個人從1958年出道，快四十年，始終自以為是現代主義者。但這並不意味對傳統繪畫失去興趣。實際的結果是，越在抽象

文徵明　古柏圖　1550
水墨、紙　26×48.9cm
納爾遜-阿特金斯美術館典藏

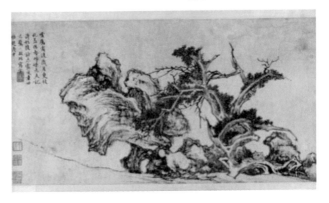

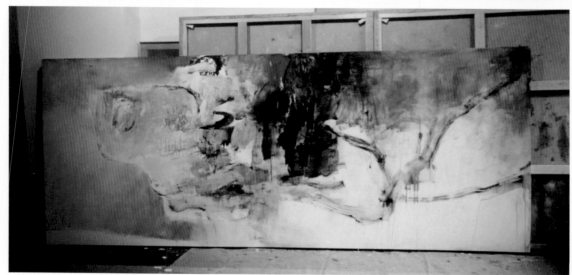

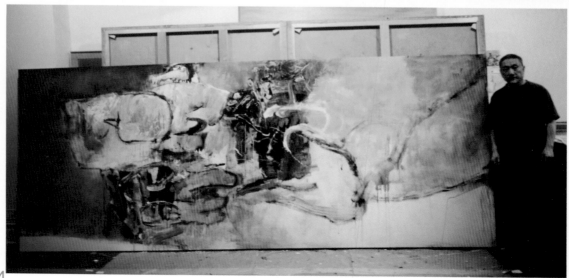

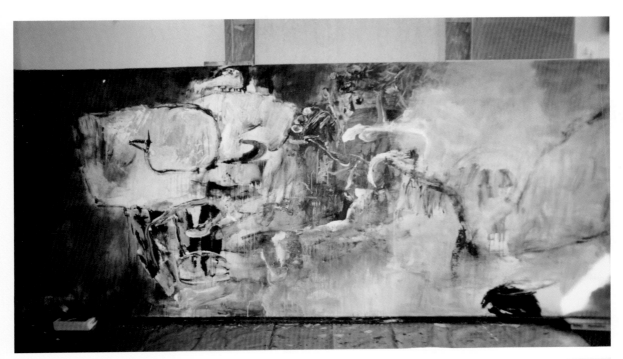

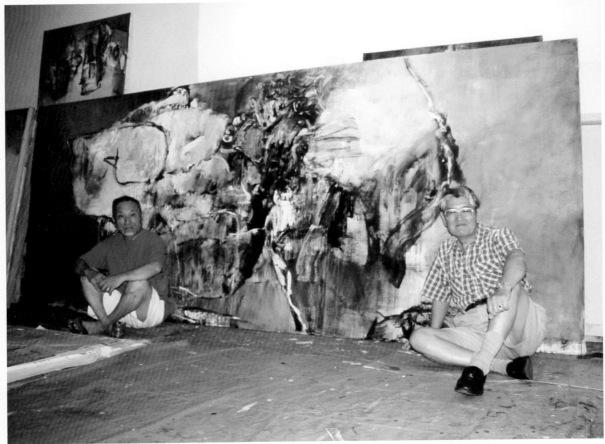

1998年，莊喆創作「柏岩」系列最大幅作品的製作過程。這一系列之第五號作品快完成時，與來訪畫家劉文潭（右）在畫作前合影。

形式上尋求突破，越是察覺到中國傳統繪畫在抽象上的重要性。一千多年來的畫跡像座大山，有待用新的眼光去挖掘。三十年過去了，自己在風貌上的變動頗為曲折。」莊喆回想自己在抽象畫道路上的曲折探索，這個探索過程在於追求現代中國抽象繪畫，從拼貼的融入到廢棄物的採用，到了世紀末前，他強烈地反省傳統與現代的關係。

「我對這幅畫的樹石聯想，是二者並到體積相當，因此呈互補、互動、互變、互持等等視覺上不同的效果。由石的造型能具體擬人化，化成醜惡、邪魔、恐怖的代意。而樹的姿態，韌而挺拔，也可以擬人化，意識成老、瘦、精力充沛的作者本身。」首先做為觀賞者的莊喆，透過觀賞將古柏與奇石進行聯想，樹與柏成為文徵明的代言，文徵明透過樹與石傳達出自己對於傳統的繼承以及文徵明自身的存在價值。其實，自古以來，石與樹在中國文人的審美情趣中具備濃厚意涵，故而建立賞石基準。

元代陶宗儀編《說郛》錄有相傳為宋代《漁陽公石譜》初次提到米芾的賞石標準。「元章（米芾字）相石之法有四語焉，曰秀，曰瘦，曰皺，曰透。四者雖不盡石之美，亦庶幾雲。」《宋史》444卷〈米芾傳〉載有：「無為州治有巨石，狀奇醜，芾見大喜曰：『此足以當吾拜！』具衣冠拜之，呼之為兄。」清初戲劇家李漁在《閒情偶寄》中提到：「言山石之美者，俱在透、漏、瘦三字。」鄭板橋在〈畫石〉作品上提有：「一『醜』字，則石之千態萬狀，皆從此出。」後世賞石，皆以「秀、皺、漏、透、瘦、醜」為標準，米芾見石「奇醜」而驚呼「吾兄」，乃以石擬人，其拜石則人石具化，故能成就千古奇談。如此對於石頭的鍾愛，演變為固定的審美觀，使後人雖有審美依據，卻也侷限於後人的視覺情感的自然流露。至於柏樹、松樹性耐寒，後凋於各類樹木，得喻人品高超。因此，樹與石固有其外形之美，更具人文之大美。不論借題發揮或者以古開今，皆以濃厚的文化特色再生於當代，創作者不泥於古，而以古為今，以凝視、記取、捕捉創作者當下之深沉的情思，而此情思早已穿越古今之隔，足以籠天地於形內，挫萬物於筆端。

「西方近代屬於表現主義一類的繪畫，從諾底（E. Nolde, 1867-1956）、蘇丁（Chaïm Soutine, 1893-1943）、孟克（Edvard Munch, 1963-1944），甚至畢卡索、培根（Francis Bacon, 1909-1992）的新表現主義群都在採用類似的手法。也就是主題意識

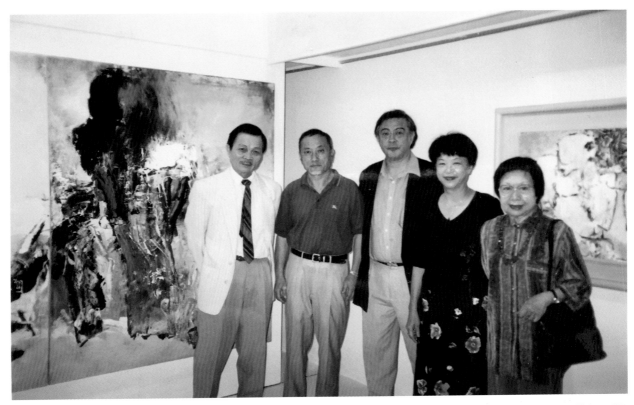

的多元化表現。」莊喆在「柏岩變奏」系列文中如此表示。

　　中國文人以奇石為美,以醜石為驚嘆,以蒼老柏樹為典範,以
松樹盤錯為奇姿,早已超越所謂潤秀之美感,連石頭也成為自我表現
之「我」,即使樹木也能引喻「人品」。故而,倪瓚〈琪樹秋風圖〉前
有翠竹、秋樹,後方置有奇石;倪瓚〈六君子圖〉以樹為君子,率皆以
樹石擬人。這種樹石傳統的表現形式與美感,經由文徵明流傳到八大山
人,同樣也傳到鄭板橋,自然地也能傳到莊喆,只在有無心思,有無創
新手法而已。莊喆從「代意」入手,此處所言的「意」乃是視覺所看不
見的情思、概念、理念,藉「物」以顯己意。

　　現今我們可以發現一些「柏岩變奏」系列作品,〈柏岩變
奏系列之1〉(1997)、〈柏岩變奏系列之3〉(1997)、〈柏岩變奏系
列之5〉(1997)、〈柏岩變奏系列之7〉(1998)、〈柏岩變奏系列
之9〉(1998)、〈柏岩變奏系列之10〉(1999)、〈柏岩變奏系列之

12〉（1998）、〈柏岩變奏系列之14〉（1998）、〈柏岩變奏系列之15〉（1998）等作品當中看到莊喆作品的變化。只是，這種變化並非如同蒙德利安（Piet Cornelis Mondrian, 1872-1944）從具象到抽象的「樹木」系列的變形實驗歷程，而是莊喆透過自身所感受到的文徵明作品〈古柏圖〉卷所引發的無限聯想，這種聯想因為創作時間與心境的差異，構成無窮推移與變動而產生變化，因此他認為，這個系列中的作品各自獨立，互不相屬，卻又構成整體。

因為，我們如果根據年代排比，這些作品似乎應該根據意向與標題逐次變化，但是其實不然，譬如〈柏岩變奏系列之2〉（P.110下圖）創作於1998年，〈柏岩變奏系列之6〉（P.111下圖）卻是創作於1997年，前者的柏樹與岩石

莊喆　柏岩系列　2000
壓克力、油彩、畫布
168×403cm
臺北市立美術館典藏

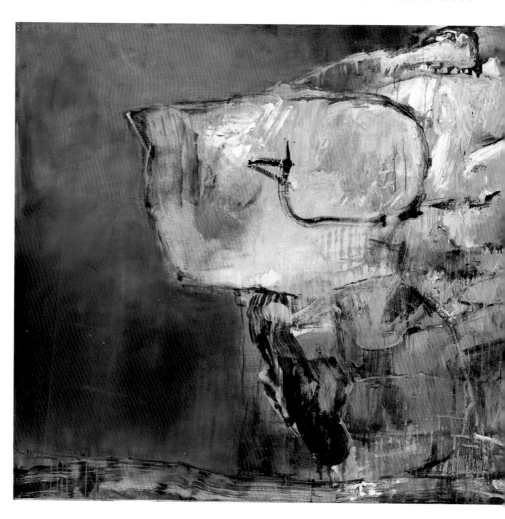

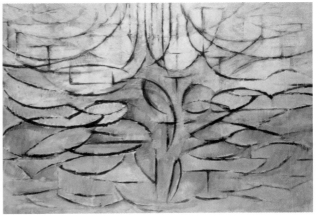

尚且勉強可以區分，後者卻分離為二，成為不同色系的對立與衝擊。足以顯見，這一系列並非從繁到簡的抽象變動過程，每一件作品皆為獨立唯一的心靈感受的推敲與創化。題材（motive）對於他而言只是進入內在心靈的引發點，最終則是莊喆透過構圖在無窮變動的色彩、線條，以及

[上圖] 莊喆　柏岩變奏系列之1　1997　壓克力、油彩、布紋紙　76×167cm
[下圖] 莊喆　柏岩變奏系列之2　1998　壓克力、油彩、布紋紙　59.5×90cm

[右頁上圖] 莊喆　柏岩變奏系列之3　1997　壓克力、油彩、布紋紙　60×100cm
[右頁下圖] 莊喆　柏岩變奏系列之6　1997　壓克力、油彩、布紋紙　60×90cm

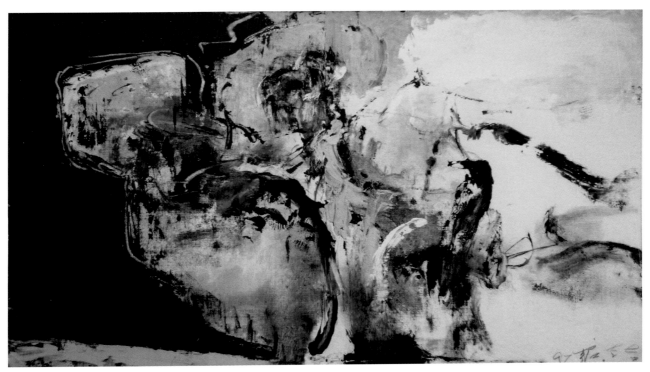

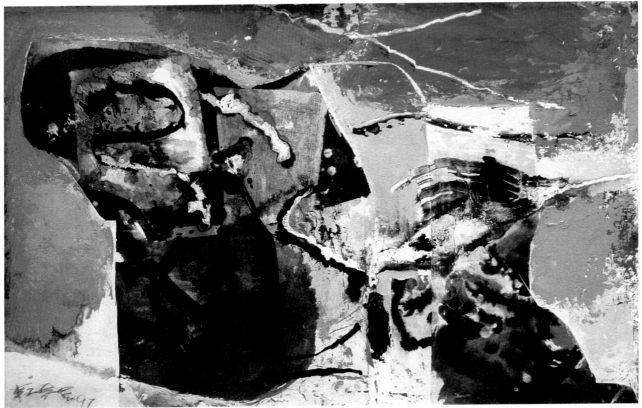

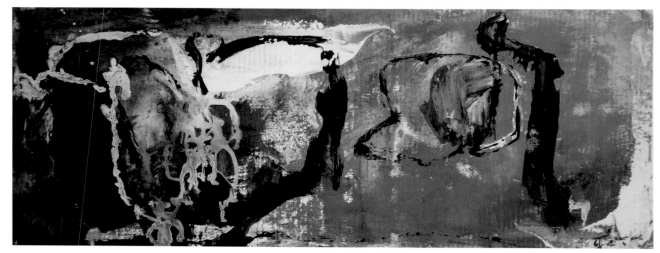

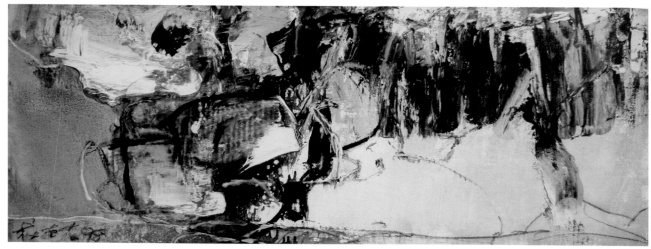

[上圖]
莊喆　柏岩變奏系列之9
1998
壓克力、油彩、布紋紙
39.5×100cm

[下圖]
莊喆　柏岩變奏系列之10
1998
壓克力、油彩、布紋紙
40×100cm

構成當中的自我挖掘。「柏岩變奏」系列的作品，可以視為莊喆透過一幅作品引發內在無限創作的過程當中，傳統與當代並存與共生之間的兩種大傳統的共時性（synchronicity），其造「象」行為的結果。傳統與現代的連結與連結後的並時存在，皆來自於主觀經驗的發生與其現實的實踐結果。因此，對於莊喆而言，創作的歷程固然有其連續性，卻因為創作者在實踐過程當中自我形成內在性的完結，使得作品自身成為單一結果，但是就創作者不斷反省同一課題所形成的時間連續性而言，整體又構成綜合性成果。

〈柏岩系列〉（2000，P.108）乃是莊喆作品「柏岩變奏」系列當中相當巨幅的作品，左邊的白色岩石經由不斷堆疊，厚重而深具光彩，右邊柏樹

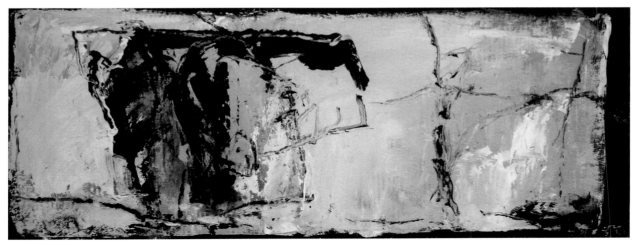

[上圖] 莊喆　柏岩變奏系列之12　1998　壓克力、油彩、布紋紙　39.5×100cm
[中圖] 莊喆　柏岩變奏系列之14　1998　壓克力、油彩、布紋紙　40×100cm
[下圖] 莊喆　柏岩變奏系列之15　1998　壓克力、油彩、布紋紙　39.5×100.5cm

已然化作蒼龍般，舞動於無窮的空間。在莊喆心中，石頭的擬人不斷因為樹木的存在而轉化，同樣地，樹木的擬人也促使石頭進行無窮變化。不斷重覆與變遷的意識促使影像不停前進，因為衝突而隱約或者劇烈地運動，潛在的自我與被「代意」的概念進行反覆對話與辯證，存在者因為反覆對話，透過畫面的衝突，不論色塊或筆觸之間的切割、渲染、流動、堆疊、刮搔、飛白，時間性的意識浮現與創作者當下的造像實踐之間不斷來回，虛空粉粹，有形的石與樹早已不見，文徵明的筆觸與柏岩的造型，已經融入20世紀的情感與文明當中，嶄新地轉化為新時代的中國抽象繪畫。不論是文徵明的石頭，或者優美地國家公園的白色巨岩，或者是黃山的奇峰與蒼松，在創作者的筆端，都成為莊喆畫面中對自我生命狀態的表白。

莊喆　柏岩變奏系列之7
1998
壓克力、油彩、布紋紙
40×100cm

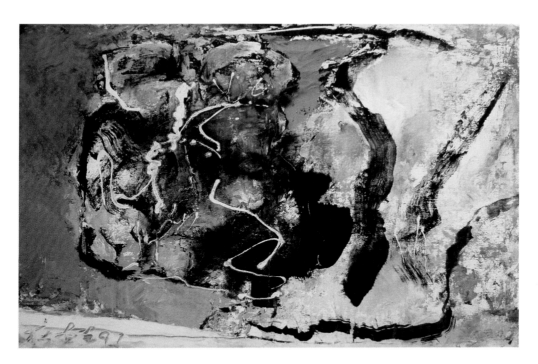

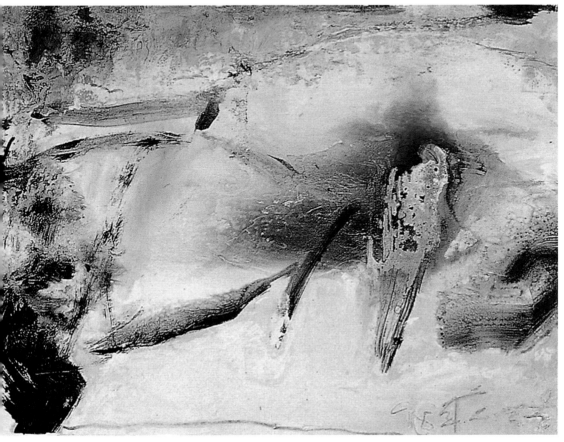

五、蒼茫的宇宙

莊喆在1994年將畫室遷移到紐約市內，紐約繁複的展覽活動，加深了他對於自身創作的反省。莊喆千禧年之後再次透過古代作品，譬如貫休的十六羅漢、雪舟的作品等，創作出「十六羅漢」系列、「雪舟破墨山水變奏」系列。逐漸地，他對於繪畫追求進入夢幻的世界，透過宗教的探索，又回到早年心所嚮往的宋代繪畫精神的追求，空靈的氣象更加蒼茫渾厚。中國審美精神強調內在心靈的厚度，莊喆的作品從空靈的灑脫進入到心靈深處的蒼茫感，創作的歲月成為難以言說的東方抽象的精神風格，成為戰後中國年輕一代畫家中追求現代抽象畫的代表畫家。

[右頁圖]
莊喆　山水人系列探空（局部）
2014　壓克力、油彩、畫布
169×127cm

莊喆攝於國立歷史博物館戶外個
展海報前。

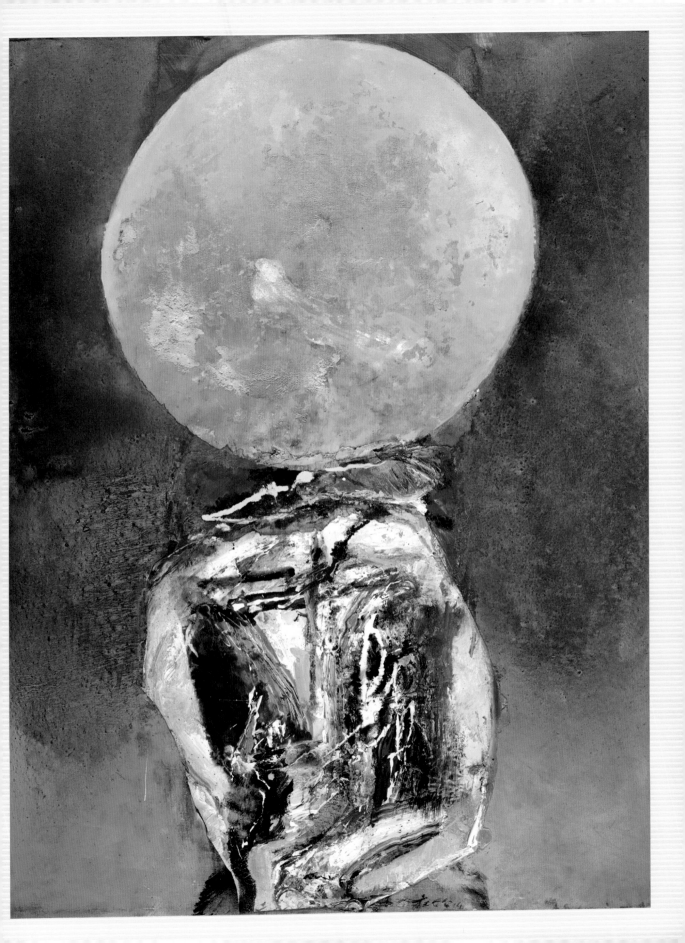

人間的羅漢

莊喆在1990年代初期初次創作自畫像，試圖在中國人物畫傳統上有所突破，這樣的想法早在1986年回臺講學之際，已經清楚意識到。他認為西方從達達主義到表現主義，從抽象到非形象，「人」的題材不斷地被探討下來，相對於此，中國的人物畫，除了石恪、梁楷、牧谿的簡筆表現之外，崔子忠、吳彬、陳洪綬的變形主義或者揚州八怪的黃慎、羅聘的粗細線條並用的人物，都將中國人物畫傳統向前推進一步，但是到了近代，人物畫則欠缺發展。莊喆曾為文表示：「西方近代人物畫的發展、自由個人形式的建立也都可以引進，總之人物畫是對我們這代，以及下一代的中國畫家們的一大挑戰，不管是外觀內省，或相顧並重，這一步路是亟待走出的。」中國人物畫，雖有徐悲鴻等人的努力，可惜移植西方的史詩般的傳統，無法敉平東、西文化之間的鴻溝，僅只停留於寫實的表現上。

莊喆在〈我畫十六羅漢尊者像〉一文中說道：「過去四十多年我創作的主力都在抽象形式中探求，尤其是以自然山水為根源。從60年代初開始，具體說來是改變傳統山水畫，用摘要變形，提升筆觸簡約成符號來呈現，四十多年中間，也曾想到以人的形體用同樣想法來創作。60年代初我曾用民間繪畫形式中的仙道人物；80年代也曾

莊喆　自畫像　2012
拼貼、畫布　35.5×31cm

畫過不少自畫像，是用貼裱（collage）的集合方法。90年代中因為
去金門旅遊，發現了當地的特殊民間造形石雕『風獅爺』，引起
了我絕大興趣；人與獸結合成一體，卻根本讓人感受到是一有生
命的新生物，這與傳統佛教道教藝術造像，把人的造形提升成神
是一致的。」

　　這樣的機緣之外，引發莊喆創作十六羅漢的動機是2003年初
偶然從《唐宋元明名畫大觀》看到五幅貫休（832-912）的羅漢
像，容貌體態奇特異常，毫無仙道飄然之姿。從此莊喆開始收
集資料，進行研究推敲。「這些被誇張想像出來的新面貌，立
刻使人想到近代畫家畢卡索、蘇丁、沙伍拉（Antonio Saura, 1930-
1998）、培根等。我們觸及這些近代專以人物為表達的畫像時，明白他
們是想把畫家的理念與觀察融合為一，重新塑造人物生命。這四十多
年，我採用山水自然為題材，也是認為一開始就非把精神直接外塑重新
組合不可。」

　　貫休為唐末五代人，出生於蘭溪，俗姓姜，字德隱，詩書官宦世
家子弟，七歲出家於安和寺。善於詩書畫，天復三年（903）入蜀，受
前蜀王建禮遇，並為他建龍華禪院，尊稱禪月大師、得得來和尚。《益
州名畫錄》稱其所畫羅漢「胡貌梵相，曲盡其態」，《宣和畫譜》更說
貫休的羅漢像：「狀貌古野，殊不類世間所傳，豐頤蹙額，深目大鼻，
或巨顙槁項，黝然若夷獠異類。」唐朝兩百餘年間，他的詩歌被推為奇
絕而富禪意，與齊己、皎然、清塞、無可等齊名，被視為無缽盂氣。龔

金門下蘭石風獅爺

徐悲鴻　九方皋　1931
水墨　139×351cm

明之《中吳紀聞》提到貫休，有一段有趣的描述，「性好圖畫古佛，嘗自夢得十五羅漢梵相，既而尚缺其一，未能就，夢中復有告之曰：『師之相乃是』。遂如所告，因照水以足之。」貫休的羅漢像皆從夢中而來，十五尊羅漢像已具而缺一，夢中有人告知，己像即羅漢像，於是臨水照之，補足了十六羅漢像。貫休詩歌當中最著名的是〈陳情獻蜀皇帝〉：「一瓶一缽垂垂老，萬水千山得得來」，此外則是標舉禪詩以心印心的詩句，〈書石壁禪居屋壁〉：「赤旆檀塔六七級，白菡萏花兩三枝；禪客相逢只彈指，此心能有幾人知。」貫休和尚善畫羅漢像，其像神奇，傳說供奉祈雨，久旱甘霖。這些關於貫休的傳說，更加深貫休和尚羅漢像的神妙之處。現存的貫休十六羅漢像中，最足以表現貫休筆法的是日本宮內廳、根津美術館所收藏的〈十六羅漢像〉。既然羅漢像為依據己心所造，其像也就來自於心，正如北宋人龔明之所言，貫休羅漢來自於夢中，既然是夢中，乃非親眼所見，實為意識所派生。此一意識也就是文化發展歷程中的集體意識，意味著時人對於羅漢容貌的想像。世間有羅漢否？羅漢在於世間非有固有形象，非在於某一人之像，故而現今所見羅漢，乃漢人無始以來對佛教義理的羅漢之形塑與對印度人的

申若俠女士九十壽辰時與孩子合影。左起四子莊靈、次子莊因，右為莊喆。

集體意識所造的超越性存在。這種超越性，一來超越土地隔閡而對異邦人的想像，再者此乃是超越世俗而為出世的特殊義理的存在；只是，不論前者或者後者，中國人將羅漢塑造為一群生活於世間卻又超越世間的異鄉人，容貌若夷獠，行止若凡夫，出入自在，變化自如。因此，羅漢像絕非一人所描繪之羅漢，而是萬象中之一像，如立一像，即知萬象。

「羅漢」本意為斷滅生死之修行人，「生死已斷，梵行已立，所作已辦，不受後有。」羅漢梵語為Arhant，意味著能超越生死，去除外見之疑惑，捨去思辨之疑惑。莊喆在給兄長莊因的信中提及：「我還記得在印度旅行時，見到不少印度人稱之為『聖者』的印度人。這些人，幾乎就是活羅漢。因為他們的確常住世間。在路邊、房舍的角落，廣場的邊緣，我常見合十打坐的活羅漢。或白髮披肩，或鬈髮打髻，或半裸，或著袍，皮膚漆黑發亮，美極了。這一段緣，也就是令我把這十六尊羅漢放回其文化淵源去的原因。」莊喆特意捨棄空間上的限定或者文化上的

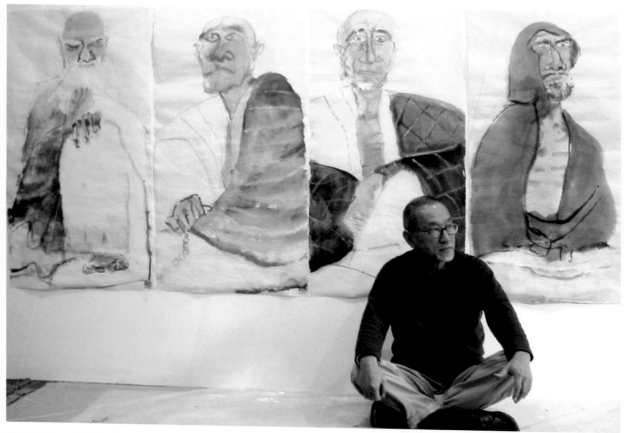

莊喆坐在「十六羅漢尊者造像」作品前。

莊喆　十六羅漢尊者　2003-2004　彩墨、綿紙　每幅127×65cm

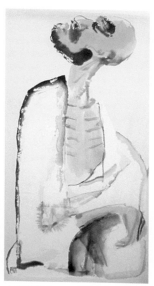

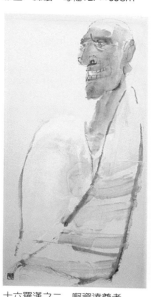

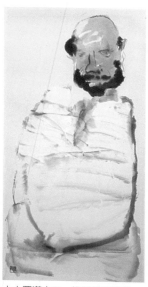

十六羅漢之一　啊迎阿機達尊者　　十六羅漢之二　啊資達尊者　　十六羅漢之三　拔那拔西尊者　　十六羅漢之四　嘎禮嘎尊者

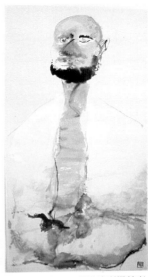

十六羅漢之五　拔雜哩逋答喇尊者　　十六羅漢之六　拔哈達拉尊者　　十六羅漢之七　嘎那嘎巴薩尊者　　十六羅漢之八　嘎拔哈喇鏹尊者

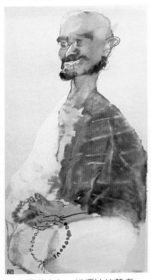

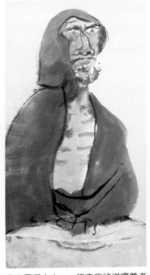

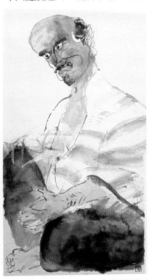

十六羅漢之九　拔嘎沽拉尊者　　十六羅漢之十　喇呼喇尊者　　十六羅漢之十一　祖查巴納塔嘎尊者　　十六羅漢之十二　畢那查拉拔喇鏹尊者

十六羅漢之十三　巴那塔嘎尊者　　十六羅漢之十四　納阿噶塞納尊者　　十六羅漢之十五　鍋那嘎尊者　　十六羅漢之十六　阿必達尊者

侷限，僅限於印度的純粹阿羅漢造像，試圖掌握這種印度文化所出現的羅漢。

　　2003年10月開始到12月年底，莊喆完成第一組羅漢像。這組羅漢像乃用紙本、彩墨形式，人物造像為回溯1986年印度旅途中所見路邊的「聖者」形象，此外也融會紐約所見印度人的容貌。當然，他綜合中國傳統水墨畫的人物表現，諸如梁楷、牧谿、石恪、陳老蓮、黃慎等的人物表現手法。

　　莊喆贈與兄長莊因的「十六羅漢像」，淡彩渲染，筆觸乾淨俐落，洋溢傳統水墨畫的空靈而灑脫的風貌。人物率皆坐姿，顏色簡單，偶有印度「聖者」形貌出現於畫面。譬如：〈十六羅漢之六：拔哈達拉尊者〉宛如印度修行者，鬚髮盡白。〈十六羅漢之一：啊迎阿機達尊者〉描繪羅漢仰首，側臉的輪廓幾乎與上方邊線平行，給人深思卻又孤傲的感受。〈十六羅漢之二：啊資達尊者〉描繪著平視的羅漢，彷彿雙眼看盡世間，嘴部張開，露出牙齒，雙頰突出且隆鼻高準，下半身披衣裹身，簡潔有力。〈十六羅漢之四：嘎禮嘎尊者〉身披袈裟，臉部暈染，鬚髮纖細，雙唇緊閉，雙眼怒張，頗有「一默響如雷」的禪宗精神。這組第一次創作的「十六羅漢」系列造像，依據名稱分次塑造，誇張臉部與雙手，袈裟、裹身白巾則以渲染手法處理，凸顯出臉部神情與手部動作，色彩淡雅，即便濃墨也顯示出多層次的效果。這種表現參酌於中國傳統減筆人物，亦即四肢臉部淡墨細筆勾勒，衣袍則濃墨粗獷揮灑。這一組2003年羅漢系列已經將中國傳統人物畫的侷限加以突破，創造出中國人物造像的嶄新表現。這個系列配合莊喆母親申若俠百歲生日，舉行兄弟聯展，頗富紀念意義。

　　往後，莊喆又創造第二組羅漢，「這羅漢系列沒有中止，又有了現在展出的一組，性質已經又不同了，而是從一組的『共象』著手。面貌、衣著、姿勢反而參考許多廟中的塑像，往往在一間寺廟裡的塑像有他不同於其他地方的特點，結論就恰好與我要尋找的『共象』吻合。」繼2004年羅漢展示之後，莊喆又在歷史博物館展示出他所欲尋找的羅

漢「共象」。

　　古代沒有今時之攝影藝術，得以科技傳真。是故，造象藝術完全係於藝術家之創作心意。苦悲、福樂、灑脫、矜歛、忠奸、善詭，都係藝術家憑其高技深知及對人物之深切體解而創設。易言之，原創者（藝術家）本人之精神、思緒，與所創之人物業已揉合為一。

　　往後，他在十六幅「十六羅漢系列」（2003）當中，不論姿勢、色彩、筆觸、構圖、景深等方面都極力突破傳統羅漢的觀點，找尋共象。莊因特別就「造像」的「造」字說明其意義，他認為莊喆透過感情移入，將創作者的神思抽吸、精神移入羅漢身體當中。因此新的十六羅漢並未有姓名，只有編號，既然是共象，前後關係已經沒有意義。〈十六羅漢系列之1〉凝視著我們，左手拇指掐指、食指微伸，袈裟濃重，重心往臉部與左手，頗有逼使我們正視真實的銳利感

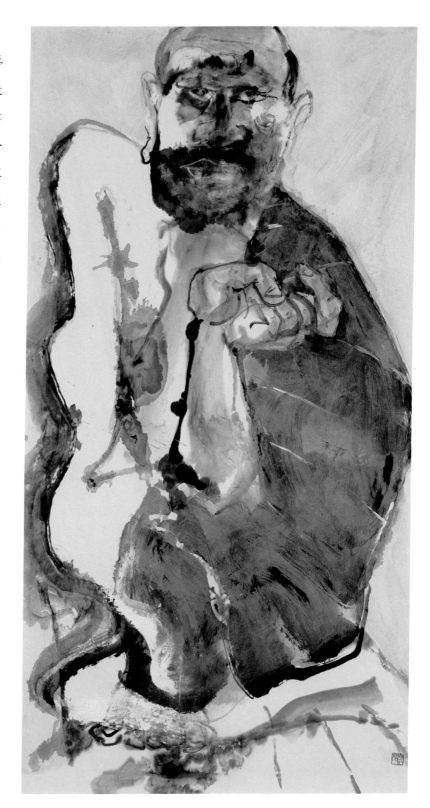

受。〈十六羅漢系列之5〉的雙手緊握於下方，雙眼閉目沉思，神來一筆的石綠繚繞鼻樑、額頭，沉思與張目幾乎同時並存。超越了時間的連續性，給人直入當下的感受。〈十六羅漢系列之9〉雙手呈現擊掌狀，實則為表現出內在喜悅的讚嘆，羅漢矗立眼前，閉目如「經行」狀態。喜悅流於鎮日，歡欣存在於分分秒秒。身軀多彩，運用塊面切割以及飛

[左圖]
莊喆　十六羅漢之5　2003
彩墨、紙本　196×97cm
國立歷史博物館典藏

[右圖]
莊喆　十六羅漢之9　2003
彩墨、紙本　196×97cm
國立歷史博物館典藏

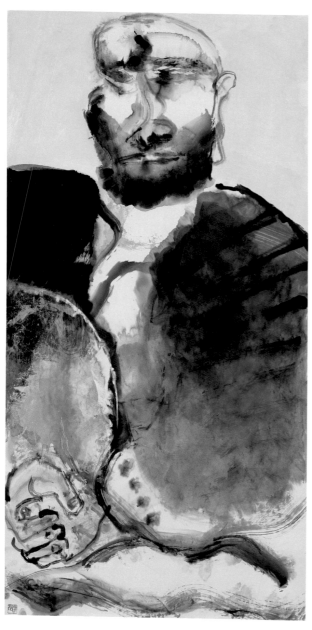

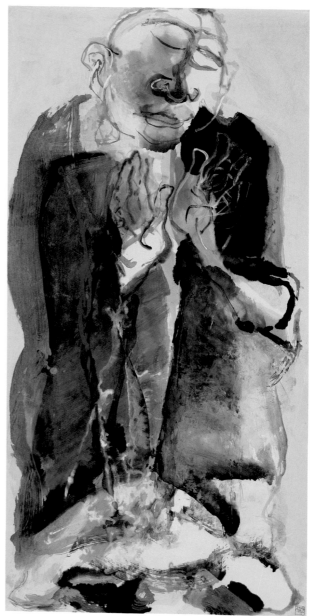

白線條的勾勒，誇張與變形是
莊喆從中國人物畫發展中所歸
納出來的表現手法。內在的心
靈喜悅與線條的動感與鮮豔卻
有塊面的線條之間，產生某種
程度的衝突，誘發畫面上的動
態中的寧靜感。〈十六羅漢系
列之11〉下方的紅色、黃色與
黑色呈現，藉此三種色彩凸顯
出這位羅漢的內在感受與空間
感，左手按住腿部布巾，彷彿
千斤力量，右手往後抽，袈裟
與布巾具備彩度的高度對比，
羅漢眼部層層疊疊，如同雲彩
光影晃蕩其間，雖入定境，卻
神采十足。

　　莊喆為羅漢造像，其實也
為理想人物塑造形象，只是這
是一批遺世而獨立的聖人、智
者，他們的容貌固然與現實人
間的俗人有別，卻也透過這種
造像凸顯出身於塵俗、心靈高
貴的抽象人間性。

雪舟的破墨

　　莊喆從文徵明那幅〈古柏
圖〉卷參悟到主題與內在表現

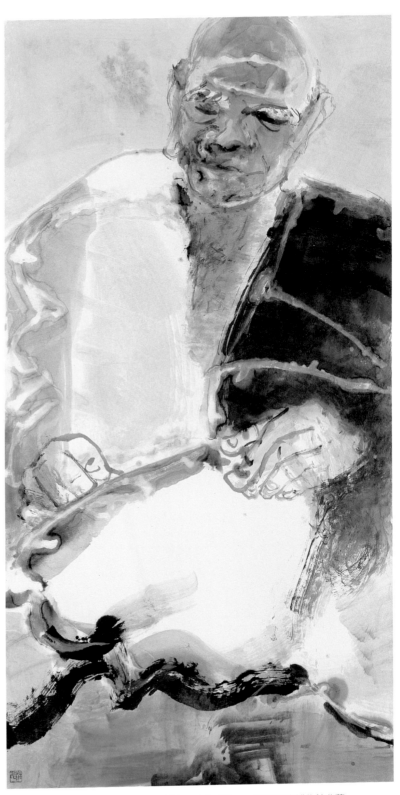

莊喆　十六羅漢之11　2003 彩墨、紙本　196×97cm　國立歷史博物館典藏

的傳統性與時代性。或許我們可以說「柏岩變奏」系列乃是從傳統文人畫出發，試圖去打破文人畫的自我設限，在當代建立傳統與現代抽象水墨的嶄新面貌。「古今中外，畫都是圖像的組合，繪畫歷史的演變也就是圖像演變。對我而言，在創作中的圖像多年來也一直在變。追求『象』的意象遂成為終極目標。四十多年過了，大致我被歸在抽象畫一類，果真如此嗎?自己一直在想，卻不曾與人爭論，因為覺得抽象與否並不是重點，解悟圖像，找它的真義才是。」西洋繪畫的古典主義即流行扮裝，肖像畫主人以希臘神話人物出現，在近代更是屢見不鮮，譬如達文西的〈蒙娜麗莎〉被高更重新詮釋為大溪地的純樸女性，畢卡索則以立體派來表現，馬歇爾・杜象將〈蒙娜麗莎〉加上鬍子，賦予新標題〈L. H. O. O. Q.〉（1919）。傳統與現代從未隔離，莊喆從〈古柏圖〉發展出「柏岩變奏」系列，從貫休〈十六羅漢像〉發展到回到純粹的印度聖者的造像，以及捨象之後的共象追尋。透過主題探索真實的手法也出現在莊喆對於雪舟〈破墨山水圖〉的嘗試上面。

「雪舟破墨山水變奏」系列乃是莊喆2001年到2005年之間的系列創作。雪舟（1420-1506）被日本稱為「畫聖」，充滿許多未解的謎題，乃是一位洋溢著神奇故事的畫僧。他曾經在明朝中葉到中國學習，跟隨北京宮廷畫家李在學習過，但是，當他返國後，卻以禪宗那種泯滅聖俗的口吻說，大明天下無畫師。

南宋畫家像馬遠、夏圭兩位的簡約表現一直吸引我，輪廓與墨染之外，神妙的是在繪畫上的面與線竟能合而為一。受馬、夏兩位影響的雪舟就是以這種特點來畫的。〈破

雪舟　破墨山水圖　1495
繪卷　148.6×32.7cm
東京國立博物館典藏

墨山水〉一幅對我更特別突出，因為這幅畫實已把山水結構做了一次總結，一豎一橫，放在正中央，真是美而實的最基本兩條線，還能有其他更簡的形狀嗎？

　　雪舟出生於室町幕府時期的備中國赤濱，現為岡山縣總社市，俗家為武士家族小田氏。在日本室町時期，禪僧乃是學問與文藝的領導者，雪舟幼年不喜武術，為了追求文藝只能進入寺院學習。十歲，雪舟前往京都相國寺，師事春林周藤習禪，跟隨天章周文習畫。應仁元年（1467）雪舟搭乘遣明船前往大明，總計在中國遊歷兩年，到北京跟隨宮廷畫師李在習畫，一度在寺院描繪壁畫，受到推崇。他對夏圭、李唐傾心，臨摹不少作品，在天童山景德禪寺獲得「四明天童第一座」稱號，往後成為他時常簽署的頭銜。他認為大明底下欠缺卓越畫師，在中國期間以自然為師，描繪許多山水作品。

　　莊喆指出，他在「雪舟破墨山水變奏」系列中追尋一種最根源性的線條與色彩。這系列作品創作於2001年至2005年，〈雪舟破墨山水變奏之1〉、〈雪舟破墨山水變奏之3〉、〈雪舟破墨山水變奏之8〉創作於2001年，〈雪舟破墨山水變奏之7〉則創作於2003年，其餘七幅作品率皆創作於2005年。顯然地，在羅漢系列創作期間，莊喆對於雪舟〈破墨山

水圖〉有了一定想法與探求的目的。仔細地觀看〈雪舟破墨山水變奏之1〉，可以發現這幅作品的構圖分成兩等分，亦即前景與遠景，紫色、黃色、藍色構成主色調，特別是由中間色的紫色在支配著畫面，時時藉由白色與紫色間的撞擊與細微的線條逐步往上拉升，畫面最終消失於上方。前景兩筆如同「Z」字的塗抹，由淡到濃，畫面上出現輕盈得如同詩歌般的地平線的感受。中國水墨本來即是極為主觀的線條律動，對莊喆而言，文人畫家自我限制於墨色的變化當中，阻礙了繪畫的發展，因此他試圖賦予繽紛的色彩以開啟中國繪畫的繪畫性。〈雪舟破墨山水變奏之3〉將虛空的留白變成天藍色，前景的白色與細微線條相互排比，彼此之間形成一團白色光球，背後則是被刻意壓低的空間，最後則是自

[右頁圖]
莊喆　雪舟破墨山水變奏之 3
2001　壓克力、油彩、畫布
203×126cm

[左圖]
莊喆　雪舟破墨山水變奏之 1
2001　壓克力、油彩、畫布
182.5×110.5cm

[右圖]
莊喆　雪舟破墨山水變奏之 7
2003　壓克力、油彩、畫布
167×127cm

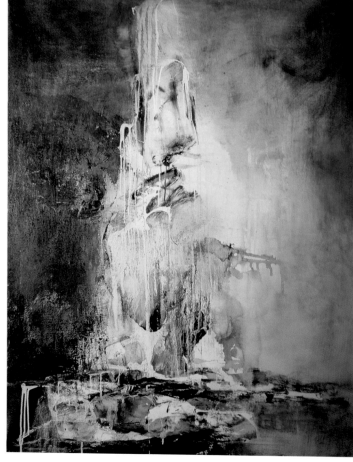

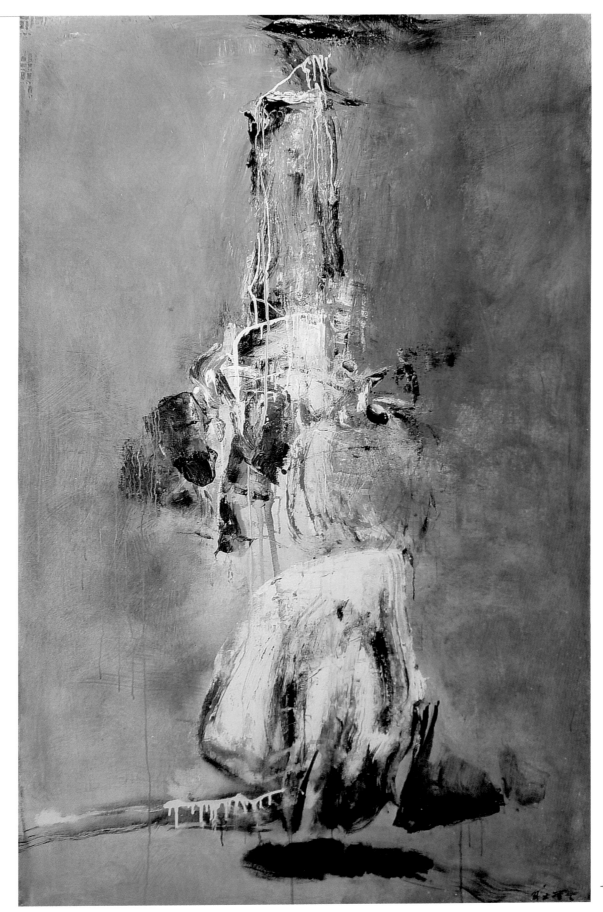

131

然滴成的輪廓。前方的一撇墨色與飛白將前景的空間拉開，這樣的手法在莊喆早年的作品當中乃是慣用手法。〈雪舟破墨山水變奏之8〉看到主題意象橫向分解為線條，遠景向上發散，構圖的塊面轉化為線條的穿插、堆疊，中央的紫色系成為色彩基底，黃色系構成中央色彩之外，天地之間的黃色化成無垠的天光水色。〈雪舟破墨山水變奏之6〉是這系列作品當中給人最凝重卻又燦爛的感受，除了前方的鮮黃線條之外，其餘的線條都在生成與幻滅當中反覆堆疊、渲染、滴彩創造出流動感，畫面不斷建構與破壞。我們突然感受到莊喆在進行一場色彩與線條的極限運動，影像的生成與泯滅同時發生，形象逐漸消失在畫面上的同時，卻也一再浮現於畫面當中，永無休止的影像邂逅。這種瞬息萬變的線條與

[左圖]
莊喆 雪舟破墨山水變奏之 8
2001 壓克力、油彩、畫布
168×126cm

[右圖]
莊喆 雪舟破墨山水變奏之 6
2005 壓克力、油彩、畫布
173×101cm

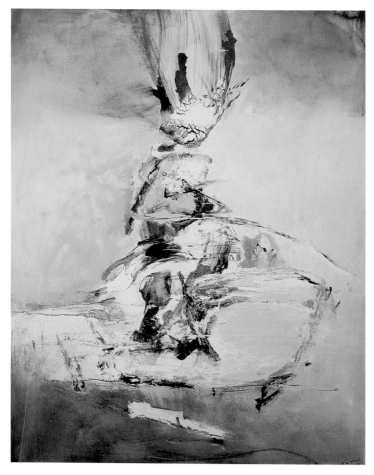

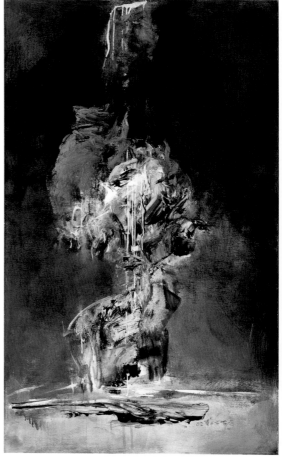

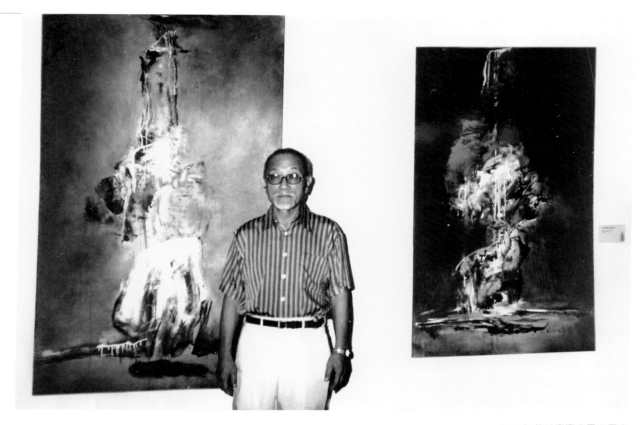

2005年莊喆應臺北國立歷史博物館之邀，以羅漢像與引用日本畫家雪舟〈破墨山水圖〉的變奏兩系列展出，題名「主題‧原象」。

色彩的極限運動，與其說是視覺的有效建構，毋寧說是內在心靈細微湧動下的情感表達，畫面上流淌著無盡的低吟詠嘆。

「雪舟破墨山水變奏」系列將畫面的色彩與線條控制在極限運動中，空間與時間反覆堆疊與呈現，相互轉化、互持與生成。雪舟這幅作品是中國傳統水墨畫極簡藝術的典範，造型與捨象、墨塊與破墨成為絕佳的極限藝術的典範。莊喆透過「雪舟破墨山水變奏」系列的主題表現，創造出屬於自己的極限美學。

▋蒼茫的山川

莊喆的創作在2000年以後，精神趨向蒼茫，體現出蒼茫美學。他的創作歷程從早年的現代表現主義風格的嘗試，到1960年代初期湧現現代抽象繪畫的動向，隨後一改為融合書法、拼貼而創造出現代中國抽象畫，其秉持「畫自有其象」的理念，歷數十年的探索與精神凝鍊，呈現出渾厚的蒼茫美學。

莊喆　舊夢　1962
油彩、畫布　60×84cm

經歷數十年創作歲月，莊喆不只是在繪畫中追尋自我與創作當下的
融合，同時也創造出自身存在與過往連結的意象。做為突破點，他深切
意識到明末清初書法家傅山的美學觀：「寧拙勿巧，寧醜勿媚，寧支離
勿輕滑，寧直率勿安排。」拙、醜、支離、直率四種審美標準不只言及
表現形式，也涉及創作態度；綜合言之，傅山的審美觀乃是一種人與時
代流俗之間的抗衡，這正是莊喆對藝術的期許與自身的追求。因此，我
們從莊喆五十餘年的創作歷程可以逐漸發現，莊喆將自己置身於整體時
代的變遷當中，將自己與文明，將自己與文化進行緊密連結的同時，不
斷意識到自己存在與時代呼應，方能藉此有所差異與創生。

　　因此，莊喆由文徵明〈古柏圖〉卷主題意識到岩石與柏樹間的表
現，最終打破兩者間的物質認識，創造出連結古今與當下存在的自我。
他延續此一探索，進一步透過貫休〈十六羅漢像〉建構出屬於他自己時

莊喆　無題　1966
水墨、畫布、紙、拼貼
164×112cm

代的「十六羅漢」系列，嘗試在「十六羅漢」系列中創造出「共象」，
透過雪舟〈破墨山水圖〉那種極簡構圖的造像，探索大自然的極簡存
在的表現。大體而言，此時是自我對於簡約意象的追求。此後，莊喆
對「真實」的追尋，擴大到宇宙存有的探索，這種存在已經不是極簡或
者繁瑣的精神性的形式外顯，而是一種蒼蒼茫茫的渾然的太虛感，頗有
老莊的神祕主義趨勢。

　　或許我們可以將七十歲之後的莊喆心境以近似蒼茫美學的體悟來加以認識。這種表現可以從他的畫題來窺見一二，譬如「鴻蒙」、「茫」、「虛谷」、「蒼茫」、「斂影含光」等畫題窺見莊喆的一絲意圖，甚而他也一度流露出對於西洋神學的聖父、聖子的神祕主義的窺視。只是當他些許窺視到神域的同時，也急速從中抽身而出，回歸到東方的自然主義的山川與美學。雖然這些畫題只是提供我們某種想像的可能性，畢竟都指向莊喆的深沉世界。

　　〈禮讚郭熙〉（2011）乃是莊喆對於郭熙山水感受之後的意象呈現。郭熙的著名作品〈早春圖〉已經是傳頌千古名作。這件作品是宋代山水經歷李成、范寬的山川體驗之後的嶄新面目，呈現理想主義的山水美學。正如郭思言及郭熙所言：「然則林泉之志，煙霞之侶，夢寐在焉，耳目斷絕，今得妙手鬱然出之，不下堂筵，坐窮泉壑，猿聲鳥啼依約在耳，山光水色滉漾奪目，此豈不快人意，實獲我心哉，此世之所以

郭熙　早春圖　1072
絹本、淺設色
158.3×108cm
國立故宮博物院典藏

貴夫畫山之本意也。」（《林泉高致》）觀賞者透過作品，融入大自然，得以「快於人意」，接著就是「實獲我心」。他人之心乃是畫家之心，而「我之心」即「天地之心」。因此畫家並非表現自己的淺薄感受，必須感得「天地之心」方能相互溝通。然而古人講「天地不仁」，天地之心何在呢？《易經》〈繫辭〉有言：「復其見天地之心乎！」古人認為，「況天地之心本無間斷，從開闢以來，無一日不生，無一息不生，淵淵浩浩，無從而見之也。」天地哺育萬物，因無日不生息萬物，故而世人反而不見天地之心。「故畫者當以此意造，而鑒者又當以此意窮之，此之謂不失其本意。」畫家表現的山水，不是觀賞者在視覺上的山水畫內的行走或者觀賞，而是可以讓觀賞者安住於山水中的遊覽、居住，這種居住與

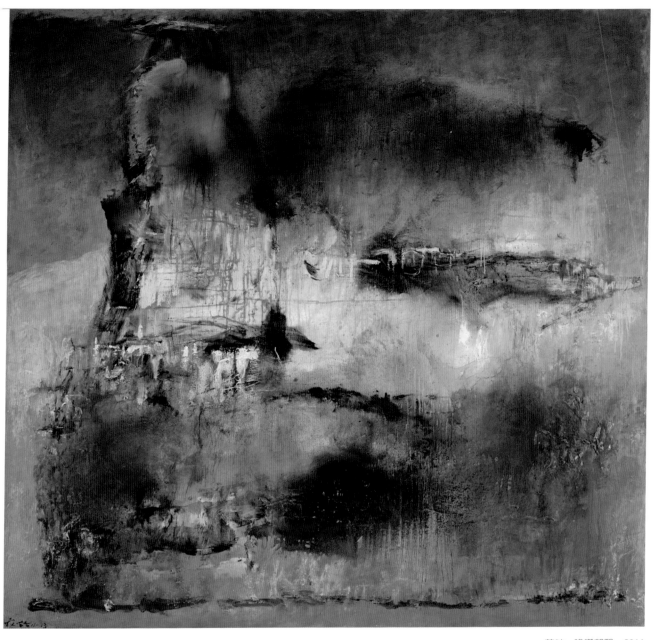

遊覽正是身心一體化的結果。

　　我們在〈禮讚郭熙〉上面感受如同郭熙〈早春圖〉基底所顯示出的泛黃絹本顏色一般，畫面上以褐色、黃色為主調，白色如同光芒一樣，拂曉的亮光，也如蕩漾的光芒。經歷嚴冬後，大地逐漸復甦，冬季含藏的生機，在春天逐次綻放，滴彩、渲染、拓印，刻意壓低到極限的翠綠，意喻著春已到，卻是尚早，生機已現，點染即是。禮敬郭熙，同時也禮敬中國山水的宏偉與唐宋山水畫的壯闊與蒼茫。

〈鴻濛〉（2007）採用莊喆所慣用的中央立像的堂皇構圖，畫面右邊高起，左邊低下，兩股力量在中央拮抗生成，光彩奪目，無盡光彩。劉永仁2015年底在臺北市立美術館舉辦「莊喆回顧展」的展覽專文〈論莊喆藝術之鴻濛酣暢〉中提及：「在莊喆『畫自有其象』的信念中，自然只是莊喆觀照而非臨摹的對象，面對自然本相，激發思潮湧動，筆鋒直透，意明筆透，筆底掀起波瀾，線形與色彩落於畫布上，每幅畫皆成婉轉動人的華彩。」

自然之像只是莊喆觀照的對象而已，莊喆在〈鴻濛〉上甚而已然不在於受自然外貌的觸發，而是內在心靈的湧動，這是莊喆面對充沛天地間根源生命力的感動。道家將劈開混沌的宇宙生成之前的根源生命力，

莊喆　鴻濛　2007
複合媒材　168×403cm

稱之為「元氣」，意即由元氣而後生成陰陽混成的混沌之氣，此後方能化育天地萬物。《莊子》〈在宥篇〉提到鴻蒙回答雲將曰：「意！心養。汝徒處无為，而物自化。墮爾形體，吐爾聰明，倫與物忘，大同乎涬溟，解心釋神，莫然无魂。萬物云云，各復其根，各復其根而不知；渾渾沌沌，終身不離；若彼知之，乃是離之。无問其名，无窺其情，物固自生。」莊子認為養心方能體會到萬物之化生。莊喆此一作品使用對比與節奏性的旋律，處理萬物相互生成的原理，整體畫面充滿生機。法國學者彭昌明指出：「莊喆相信抽象與具象之間沒有斷裂，人與自然之間也無對立，而是一種連續，彼此之間有一種可能通路；因此他將中國與西方的宇宙思想加以調和，並且強調這種小宇宙與自然的大宇宙具有

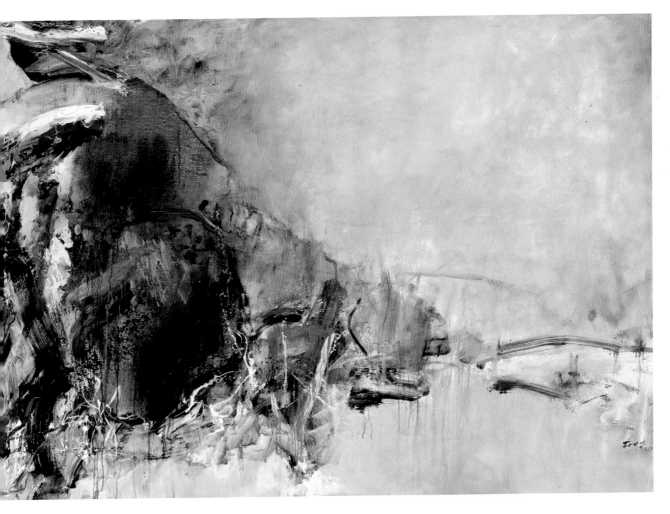

可能的溝通。」

　　〈獨立蒼茫〉（2008）同樣採用中央矗立的巨碑派構圖，意想出自於宋代山水畫的堂堂巨構。這幅作品描繪巨山，其實也是個人精神的流露。李白〈關山月〉有句：「明月出天山，蒼茫雲海間。長風幾萬里，吹度玉門關。」蒼茫有遼闊的意味，王維〈山居即事〉詩：「寂寞掩柴扉，蒼茫對落暉。」則是詩人面對遼闊空間的寂寥感，此時，自身孤立於廣闊天地之間，孤獨感乍然湧現。

　　〈天父〉（2010）與〈地子〉（2010）乃是1963年莊喆受霧峰天主堂請託描繪天主教聖像之後，相隔四十七年後再次描繪宗教性題材，只是，這兩件作品已經不具形象，表現莊喆對於宗教性題材的特殊感受，同時也是身為藝術家生活在西方文明數十年後極為稀少的宗教題材。羅斯柯（Mark Rothko, 1903-1970）晚年受到約翰‧德曼尼爾（John de Menil, 1904-1973）夫婦委託創作著名的「羅斯柯教堂」（Rothko Chapel）。這座教堂建造於美國德克薩斯州休士頓，教堂內只擺設羅斯柯抽象繪畫，沒有任何聖像或者符號足以標誌著宗教意涵。這座無宗教性的教堂，是提供給任何宗教、教派或者無宗教信仰者精神慰藉的場所。因為這座教堂內部不具備任何圖像，所以能容納各種教徒

莊喆
獨立蒼茫（二連作）
2008　壓克力、畫布
171.5×346cm

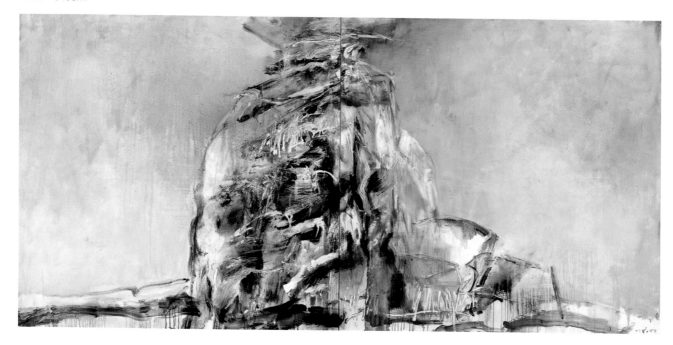

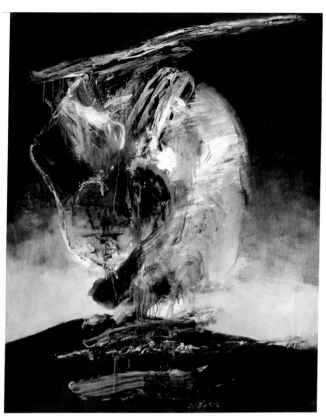
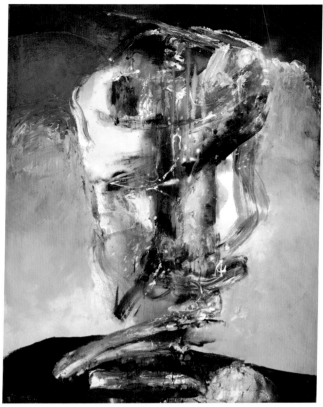

[上左圖]
莊喆　天父　2010
壓克力、油彩、畫布
169×127cm

[上右圖]
莊喆　地子　2010
壓克力、油彩、畫布
169×127cm

或者無神論者，進入教堂內部，成為心靈的休憩場所。莊喆在創作這兩件作品時，採用黑暗厚實的前景象徵著大地，〈天父〉如同氣體的混沌狀態，由畫面右上角射入的白色光芒，畫面中央右邊高明度色調與左邊色彩交錯，整體畫面產生激烈的動感，如同有物混成，創生萬物般的生命創造。〈地子〉則如同天地已然創生，混沌遠去，萬象俱因聖子而獲得混沌乍散的紓解，宇宙萬象逐漸開展。對於莊喆而言，透過〈天父〉與〈地子〉表現出創世紀的形而上學般的偉大史詩。

羅斯柯教堂一景。

展現自然生命內在之美的〈斂影含光之一〉（2013）、〈斂影含光之二〉（2015），畫面絢爛多彩；似乎出自於老子《道德經》第六篇「谷神不死，是謂玄牝，玄牝之門，是謂天地根，綿綿若存，用之不

莊喆　斂影含光之一　2013
油彩、畫布　127×168cm

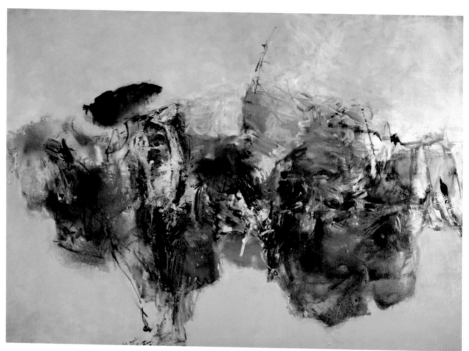

莊喆　斂影含光之二　2015
複合媒材　127×168cm

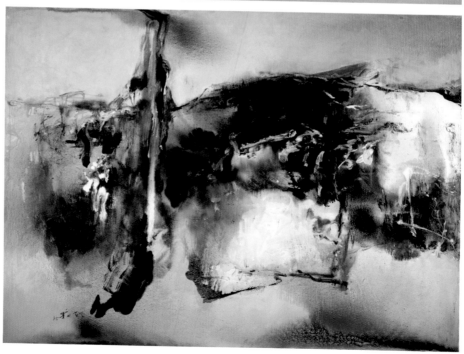

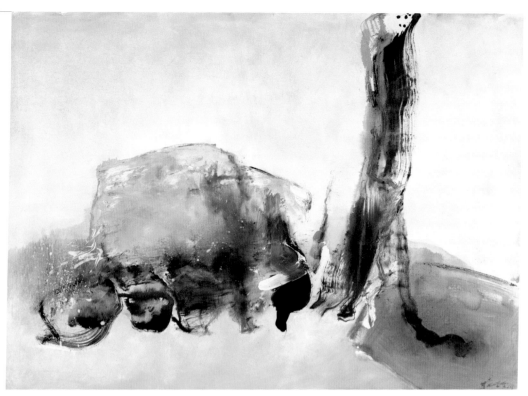

莊喆　虛谷　2014
壓克力、油彩、畫布
127×167.6cm

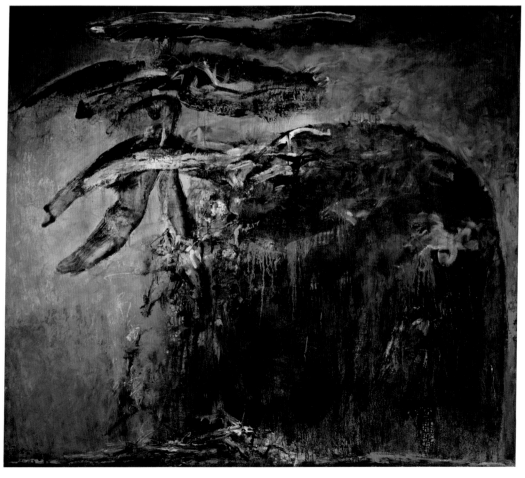

莊喆　闢地　2010
壓克力、油彩、畫布
159×171cm

[右頁圖]
莊喆　枯木　2013
油彩、畫布　169×127cm

勁」的意涵，創造出〈虛谷〉（2014，P.143上圖），直覺的意象彷如連結岩石兩旁的瀑流，紅色與黑色的撞擊與交替與掩沒，最終化為虛空。渲染的數塊色面，神奇地排列著，強弱不一的節奏感，若隱若現。〈闊地〉（2010，P.143下圖）與〈枯木〉（2013）展現出文字意象，特別是〈枯木〉巨大的線條構成主軸，轉動線條，與黃色、紅色、白色所構成的線條，老樹足以生枝，枯木逢春的感受。

〈與春同住〉（2016）採用極為簡單的結構，一大一小的塊面中間伸展出蕩漾的七彩白鍊，恰如李白〈望廬山瀑布〉所言：「飛流直下三千尺，疑是銀河落九天」，左右色塊更是燦爛奪目，生機盎然。莊喆經歷對宇宙生命的摸索之後，再次顯示神祕卻又自在的東方自然觀，邁向一種生生之德的創進的自然世界。

遨遊於宇宙，騁馳遠逝而當下存有。莊喆從大自然意象到天地創造以及生成本質的探索，進入形而上學的世界，最終深入浩瀚無垠的宇宙生機後，在畫面上開啟具有遼闊空間感的蒼茫世界。

莊喆　與春同住　2016
油彩、畫布　126×167cm

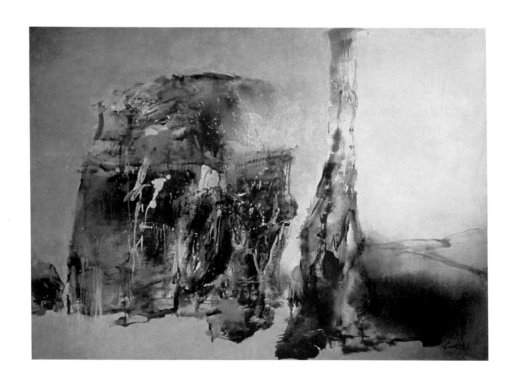

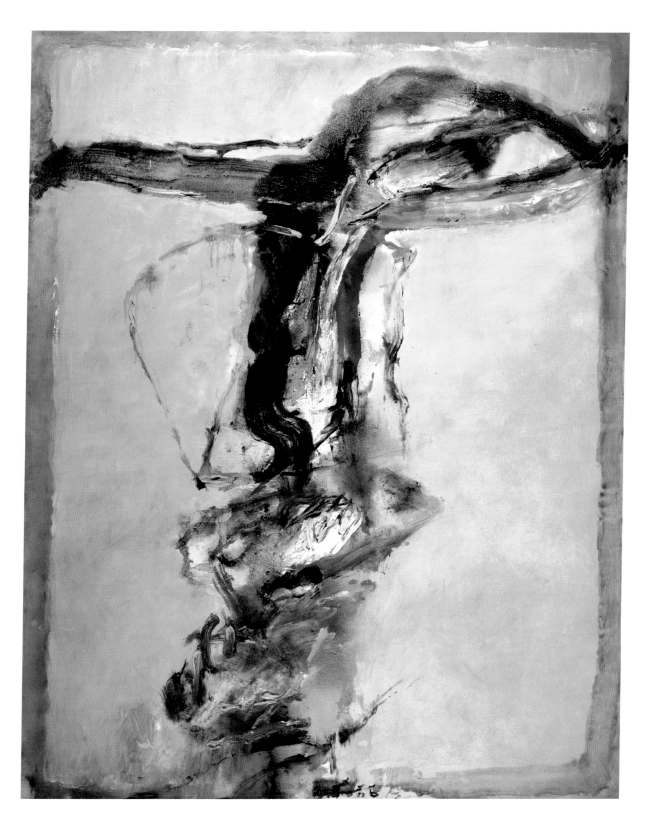

六、唐宋的蒼茫美學

莊喆幼年跟隨護持故宮文物的父親輾轉神州南北，少年時期落腳臺灣，直到1973年遷移美國。經歷數十年的創作生涯，莊喆的創作意志始終如一，試圖創造出屬於中國的現代抽象繪畫。這樣的創作歷程，顯示出一位深深了解古老東方美學的青年，在國家動盪、世界權力與文化解構與重構之際，努力創造出自己內在心靈美學的生命史。

此種美學，經歷文字融入、拼貼，接著湧現畫家面對大自然背後的深沉存在之際的心靈悸動。現實生活物件的融入畫面也意味著1990年代的嶄新手法，試圖開展出存在者與現實生活的連結，藉由傳統東方畫題的再次反省，再次表現出自己對古老東方文化的認識。

他透過文徵明、貫休、雪舟使傳統獲得現代面目，此後的莊喆創作開始呈現獨遊太虛的蒼茫感，彷彿生機盈滿卻又如同獨飲太和的清涼感。他遠離騷動不安的臺灣，避居美國的田園，深刻思索，透過繪畫追尋紛然表象底層的精神內涵。綜觀莊喆六十餘年的創作生涯，可以說是對中國繪畫與現代斷裂的自省，彷彿裂塹般的東西文化得以藉由繪畫擺渡，讓現代的東、西方人得以透過他的作品彼此欣賞、對話，再次創新與躍起。

[右頁圖]
莊喆　火浴　2010　油彩、畫布
167×122cm

2016年，莊喆於北美館舉辦六十年來創作歷程回顧展，開幕時專注的致詞神情。

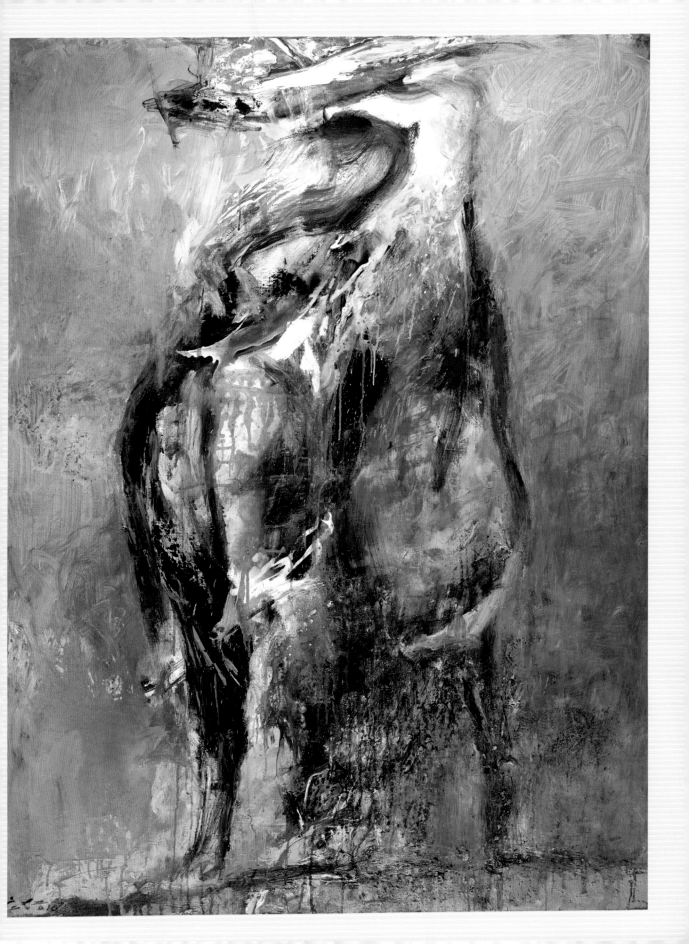

泯滅形象的真實生命

　　青少年的莊喆，滿懷對中國繪畫未來的憧憬，左圖右書，名師誘導，依然無法滿足躍動心靈的渴望。莊喆的青少年時期含藏著一抹憂鬱的色彩，特別是早期作品蘊藏的不安與難以撫平的騷動。他參加1950年代臺灣最早的中國繪畫革新運動的浪潮，透過一連串文章的書寫與追索，探索繪畫的出路。他使用最易於抽象思惟的文字，建立起最為廣闊視野的現代繪畫的書寫，他的論述足以稱為當時最深刻的畫家繪畫語錄：「我的想法是：現實久已被我們所忽視，換言之，我們不是漠視現實，就是曲解現實。在傳統畫的繪寫中，一般的畫評都只談到一些筆法、構成、墨色、神趣等問題，以致大部分的畫家也就以此為職志。誰也不能否認，鄭板橋的竹，八大的鳥與魚正是他自身的寫照，與山水題材一樣。花鳥的題材不過只是題材罷了。以題材揉進個性，是我的要求，正如梵谷的向日葵，莫迪利亞尼的人物。去再現不如去表現，再現是死的，無意義的，表現是生的，是有意義的；表現是主觀的發射，表現不就是畫家語言的表達麼？從梵谷的向日葵，我們看到的不是向日葵，同時是梵谷燃燒的熱情，從八大的鳥魚，我們看到的不是鳥魚而

年輕時代，莊喆一家人合影。

已，是八大悲劇性的愴然之感？這就是藝術的表現，藝術的生。」這段繪畫觀對於將近三十歲的青年畫家而言，異常早熟，不論是對東西繪畫理念的反省，或是對往後創作方向的確立，都相當明確，追尋一種永恆的「繪畫性」的「真實」世界。他已經不再拘泥於繪畫的形式問題，而是試圖直接進入構成繪畫根本生命的創作態度。在五月畫會與東方畫會那種躁動的年代，一切似乎是過剩，充滿不安，只是對莊喆而言，他已經透過抽象思辨找到現代中國抽象繪畫的本質，剩下的只是去實踐而已。他以超人的意志力，以五十餘年漫長歲月不

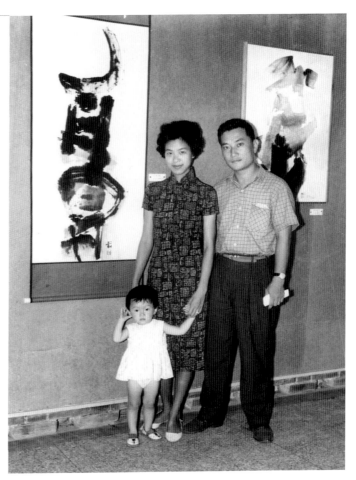

早年莊喆夫婦與孩子攝於畫作前。

【關鍵詞】

五月畫會與東方畫會

1954年何鐵華與莊世和發起「自由中國的新興美術運動」。只是，臺灣美術運動在1957年五月畫會成立後正式啟動，發起人有劉國松、郭豫倫、郭東榮、李芳枝等人，5月10日在臺北市中山堂舉行首次聯展，除了發起的四人之外，還包括陳景容、鄭瓊娟。五月畫會為當時臺北的前衛藝術團體，當年5月首展後，加入成為會員的有顧福生、黃顯輝、莊喆、馬浩、李元亨、謝里法、韓湘寧、彭萬墀、胡奇中、馮鍾睿、陳景容、鄭瓊娟、廖繼春、孫多慈、楊英風及陳庭詩等人。1960年代以後，隨著畫家們出國，展覽逐漸減少。東方畫會成員大多是李仲生畫室學生，1956年11月向官方申請成立畫會未獲批准，於是在隔年11月9日舉行「第1屆東方畫展──中國、西班牙畫家聯展」，草創成員有李元佳、歐陽文苑、吳昊、陳道明、霍剛、蕭勤、蕭明賢、夏陽八人，何凡撰文推薦，稱他們為「八大響馬」，往後加入的會員有李錫奇、朱為白。此後，東方畫會成員紛紛出國，1971年在臺北凌雲畫廊舉行第15屆東方畫展後宣布解散。

東方畫會與五月畫會25週年聯展畫冊封面。

斷孤寂地進行探索。莊喆的繪畫無疑在主題或表現方法上已經融會中國古代傳統與歐美抽象藝術，創造出嶄新的時代面目與精神。

▋文明衝突的靜謐心靈

　　1960年代到1970年代，是東西方文明進行史無前例的大規模交流與衝突階段，西方文明從物質上對東方掠奪，開始注意到東方文明價值的神祕性存在。東方禪風與西方交會，鈴木大拙與約翰‧凱吉（John Milton Cage, 1912-1992）邂逅之後的〈4分33秒〉使得一切形式與存在消解，直透空無的世界。但是，對於莊喆而言，自我的存在與現實一樣，只有活生生的存在，才有活生生的宇宙，才有生機盎然的繪畫世界。

莊喆　紅葉漫江　1978
油彩、壓克力、畫布
93×130cm

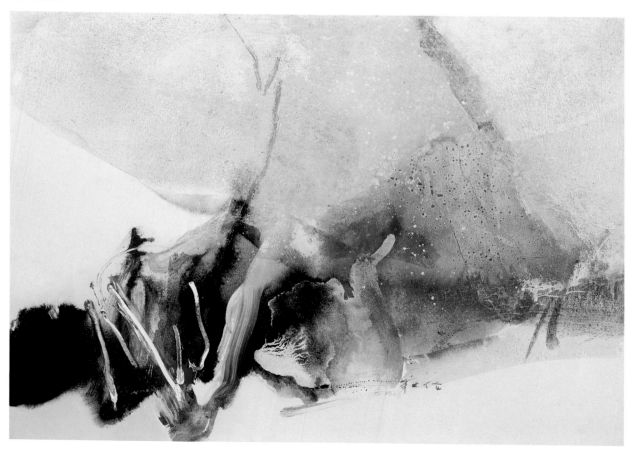

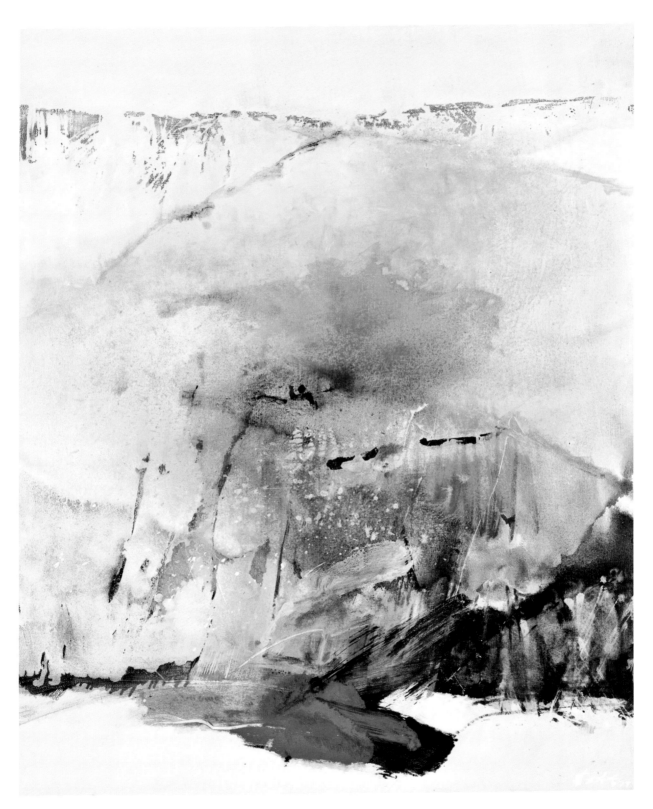

2003年「莊氏一門藝展」時留影。左起：陳夏生、馬浩、莊因、莊喆、莊靈。

[下圖]
2003年，「莊氏一門藝文展」時，莊喆展出一組羅漢像，與漢寶德（中）合影。

[右頁圖]

莊喆　晨光浮雲　1978
油彩、壓克力、畫布
127×92cm

莊喆以十餘年的歲月，在那東西文明最旺盛的交流階段，甘心沉寂於美國中西部小城安阿堡，在那裡進行深刻反省，不斷追求創作當下人與自然之間得以和諧的作品。固然他的畫面透過形式的衝突產生躍動的生機，那生機底層卻是一種親睹生命本質的悵然與自覺。我們從莊喆前往美國之後的初期作品的盎然生機，發現到大自然本質已經滲透到他的生命底層。他在〈晨霧〉（1975，P.65下圖）的內在充實與〈雨後新晴〉（1975，P.63）的無限喜悅中，開展存在者的自信。「停雲靄靄，時雨濛濛，八表同昏，平陸成江。」（〈停雲〉）那股陶淵明的喜悅與莊喆的喜悅可以同化為一。這個階段當中，喜悅後的憂愁與存在的滿足並存，對於莊喆而言，他在文化衝突的年代當中，找到了自我安頓的田園生機，使古今的自然詩歌之美相互輝映。

現實存有的普遍共象

莊喆作品唯一不變的是面對自身存在之際，不斷審視自我的透析力。那個自我不斷與外在產生連結關係，這種關係不論如何發展，一貫不變的立場是找尋普遍的生命共象，他在自畫像系列當中的探索十分真

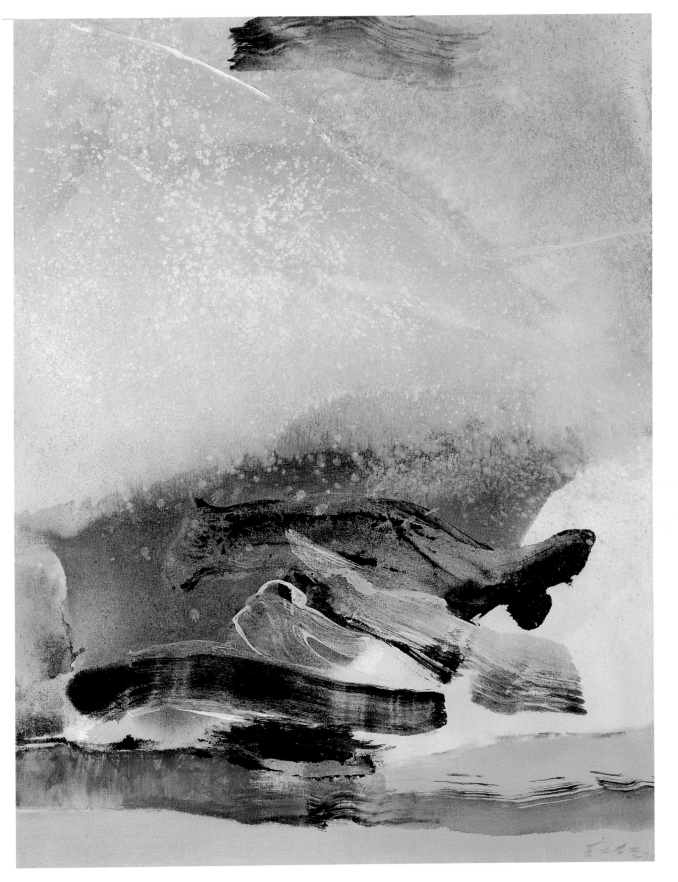

[右頁上圖]
莊喆　荳荳睡覺　2012
油彩、畫布　77×102cm

[右頁下圖]
莊喆　溪岸春曉　2007
油彩、畫布　127×168cm

切，「我」即是普遍的人類之「我」，那種「我」才是真正的人類存在，也才是共象。在此意義之下，似乎莊喆自身存在著古典主義般的永恆生命的回歸與現實當下的創造並存的深沉自我。在五月畫會或東方畫會所生根發芽的臺灣現代繪畫開始的年代，他即意識到：「藝術，如果是反映了時代的特色，也將永遠包圍在不可知的前瞻的勇氣中，他可以回顧，但非轉身向後，他的身子仍須朝前，才不致倒退。讓我們勇敢去面對現實，外向的，或者是內在的，去歌頌，或者是去詛咒。唯有這樣，才有真實可言。」那段意氣風發的發言，印證他在創作上從不回頭，這樣的立場即使在莊喆面對文徵明〈古柏圖〉卷、貫休〈十六羅漢像〉或者雪舟〈破墨山水圖〉時，他並未迷惑於古人，那一回顧只是重拾連繫起古今文明絲縷的舉措，最終乃是為了泯滅傳統與現代的隔閡，創造出一種借古開今，透過畫題表現無窮當下的現代人之精神樣貌。

2005年，李鑄晉夫婦在紐約參觀莊喆的「原」系列水墨畫。

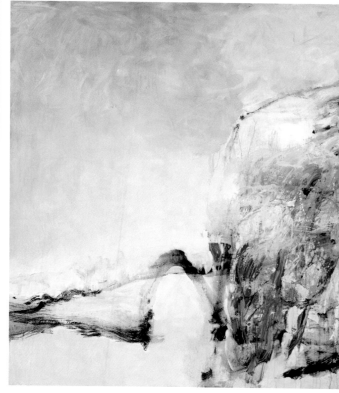

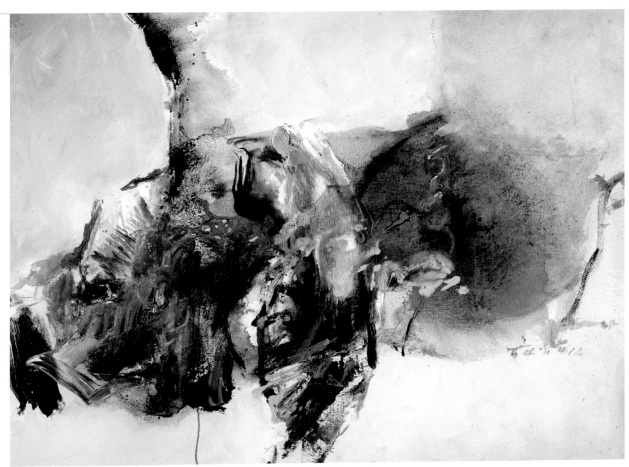

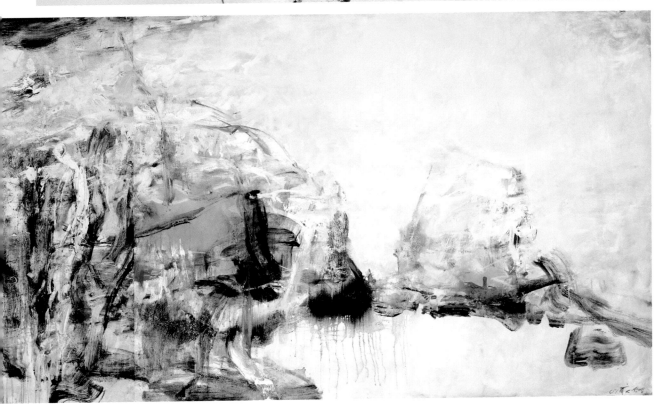

▋蒼茫遼闊的唐宋美感

　　去國十餘年之後的五月畫會展覽中，虞君質不只評論當時莊喆藝術表現，似乎也預言了莊喆往後的發展：「這所謂『東方藝術傳統，自然就好的一方面說，而且包括了內容形式兩方面。換言之就是那曾使我們的精神上發生激動，而能引發我們走向靈性的創造的那種藝術。舉例說如宋元人的精心結構以及清初四僧的畫品等等，都能表現出一個充滿東方靈性的交感的世界，不論在構思、創作或觀照上，都有使後起的現代人值得反省或值得學習的地方。東方禪宗的形而上的探險性的、直覺性的努力，固然值得我們去加以深刻的體驗。即是東方書法由其草書的那種化靜的韻律而微動的韻律的超奇的手法，使我們一經接觸，便宛如發現了宇宙的形形色色個個生長出美麗的輕清的羽翼，把四度空間的生成世界任意翱翔起來的那種感覺，足令我們予以深長的思惟。』」這段評論的最後一段話，值得注意，羽翼自生，遨遊於宇宙萬象。莊喆並沒有停留在那種施施然的喜悅感中，而是進一步逼近，想揭示宇宙的

莊喆的全家福。左起：婿蘇皇宇、蘇允平、莊瑩、莊喆、蘇喆安、馬浩、莊閬。

奧秘，追尋大自然的永恆生命。最終開展出屬於足以與盛唐美學那種蒼茫的詩境相媲美的「大象」世界，正如〈虛谷〉（2014，P.143上圖）、〈斂影含光之二〉（2015，P.142）那樣的詩境美學一般，生機盎然，萬物共生，當下即我，我與當下合一。此一狀態似乎是神祕主義的絕對自由，卻是真實的存在。然而，他的內心呈現出窺見宇宙大美的盈滿與獨飲太和的寂寥，只有在繪畫底層，我們才能與那寥然若虛的心靈進行邂逅，進入蒼茫的大美世界。中國繪畫從清末開始追尋的寫實，忽視生命根源性的自我呈現，不論以西潤中或者以古開今，對於莊喆而言，並無任何意義，因為這些都是阻絕於東西文明的空間隔閡，遮障於古今的時間之鴻溝，活生生的自我面目才是藝術家的本我。蒼茫而遼闊的美感，表現出超越東西方文明的界線，創造出廣闊的造形世界。

▋參考資料

· Jeffrey Wechsler, *The Modernity of Tradition, Chuang Che*. New York, Findlay Galleries, p.26。
· Chen Hung Hsing, *La troisiéme voie, L'art de Chuang Che, Chuang Che, 50 ans d'abstraction 1965-2015*. Paris: Galerie Hervé Courtaigne, 2016.
· 〈1950年臺灣藝術的回顧與展望〉，收錄於何鐵華主編，《新藝術》，1卷3期，1952，頁54。
· 《第一屆東方畫展──中國、西班牙現代畫家聯合展出》，1957.11。
· 〈莊喆理念介紹〉，《五月畫展》，臺北：國立歷史博物館，1962。
· 李鑄晉，〈開拓中國現代化的新領域──記莊喆畫的發展〉，《雄獅美術》，165期，1984.11。
· 吳垠慧，〈由書入畫：莊喆揮灑抽象山水〉，《中國時報》，A14，2008.10.11。
· 馬唯中，〈破的現代性〉，《莊喆回顧展》，臺北：臺北市立美術館，2015，頁28。
· 莊因，〈十六羅漢尊者造像〉，《主題·原像：莊喆》，臺北：國立歷史博物館，2005，頁19。
· 莊喆，〈這一代與上一代──論劉國松和他的背景〉。
· 莊喆，〈我的自述〉，《好望角》（香港），1962.4.14。
· 莊喆，《現代繪畫散論》，臺北：文星書店，1966，頁151。
· 莊喆，〈萬物有神論與現代繪畫觀〉，《現代繪畫散論》，臺北：文星書店，1966，頁151。
· 莊喆，〈淺談中國現代畫〉，《現代繪畫散論》，臺北：文星書店，1966，頁173。
· 莊喆，〈從現代繪畫的多元性談幾個問題〉，《現代繪畫散論》，臺北：文星書店，1966，頁90。
· 莊喆，〈何去何從〉，《現代繪畫散論》，臺北：文星書店，1966，頁166。
· 莊喆，〈由外觀到內省的人物畫〉，《藝術家》，132期，1986.5，頁55。
· 莊喆，〈從現代畫的繪畫性看中國傳統畫〉，《藝術家》，133期，1987.5，頁67。
· 莊喆，〈黃山·黃山畫派與中國水墨畫的一些問題〉，《藝術家》，151期，1987.12，頁82-83。
· 莊喆，〈演生：從一幅畫看「象」的成長〉，《藝術家》，157期，1988.6，頁77、80。
· 莊喆，〈我畫十六羅漢尊者像〉，《十六羅漢像》，臺北：觀想藝術中心，2005。
· 莊喆，〈主題·原像〉，《主題·原像：莊喆》，臺北：國立歷史博物館，2005，頁10、11、12。
· 莊喆，〈樹木變奏系列〉，收錄於《莊喆拼貼&繪畫：1962-2005》，上海：龍門雅集，2016，頁76-77。
· 莊靈，「莊喆答客問」，2017年5月回覆筆者信函。
· 莊靈，〈我的畫家三哥〉，收錄於《莊喆回顧展》，臺北：臺北市立美術館，2015，頁36。
· 郭繼生，〈似與不似之間：看莊喆自畫像〉，收錄於《莊喆拼貼&繪畫：1962-2005》，上海：龍門雅集，2016，頁58。
· 葉維廉，〈恍惚見形象，縱橫是天機：與莊喆談畫象之生成〉，《與當代藝術家的對談：中國現代化的生成》，臺北：東大圖書，1987/1996，頁194、195、204、212。
· 虞君質，〈序五月展〉，收錄於《五月畫展東方畫會25週年聯展》，臺北：臺灣省立博物館，1981。
· 劉永仁，〈論莊喆藝術之鴻濛甜暢〉，《莊喆回顧展》，臺北：臺北市立美術館，2015，頁40。
· 劉國松，〈現代繪畫的哲學思想──兼評李石樵畫展〉，《聯合報》，6版，1958.6.16。
· 蕭瓊瑞，《五月與東方》，臺北：東大圖書，1991，頁153-194。

莊喆生平年表

1934　· 一歲。出生於北平。父親莊尚嚴（即莊嚴），是故宮文物遷臺之關鍵人物，亦為著名書法家。母親申若俠。共有兄弟四人，排行第三。

1945　· 十二歲。家學淵源之故，自幼常有機會觀覽字畫，對繪畫產生興趣。啟蒙老師為劉峨士與黃異，均為父親任職故宮的同事。

1946　· 十三歲。就讀南京朝天宮小學及市立第一中學。

1948　· 十五歲。隨父親押運故宮文物來臺，全家人居住於霧峰鄉下。轉入省立臺中第二中學，當時以「墨軍」為名向《新生報》及香港《新聞天地》雜誌投稿漫畫。

1954　· 二十一歲。考入臺灣省立師範學院（即現今國立臺灣師範大學）藝術系就讀。考前曾向王爾昌老師學習素描。

1958　· 二十五歲。由臺灣省立師範大學藝術系畢業，開始個人創作。這一年受邀入「五月畫會」，並參加第1屆法國巴黎國際青年藝術展、巴西聖保羅國際雙年展。

1962　· 二十九歲。參加香港繪畫沙龍展，以〈雲影〉一作獲金牌獎。

1963　· 三十歲。於臺北市國立臺灣藝術館首展。

1965　· 三十二歲。參加國泰航空公司主辦之亞洲代表畫家巡迴展，獲臺灣區首獎。又於臺北市國立臺灣藝術館個展。

1966　· 三十三歲。獲美國洛克斐勒亞洲美術基金會贊助赴美考察一年。後轉赴紐約，成為雕塑家S. Lipton助手，對材質與三度空間藝術創作有所了解。

1967　· 三十四歲。於美國密西根州安阿堡市的弗爾賽畫廊舉行在美個展，作品為克利夫蘭、底特律及密西根大學美術館所收藏。
　　　· 11月，在紐約市諾德內斯畫廊個展，並獲匹次堡國際三年展邀請參展。

1968　· 三十五歲。前往巴黎，結識畫家趙無極、彭萬墀、熊秉明、朱德群等。5月離開巴黎，往西班牙、義大利、瑞士、希臘等國遊覽。
　　　· 於臺北市臺灣省立博物館個展。

1969　· 三十六歲。於臺中市美國新聞處畫廊及臺北市聚寶盆畫廊個展。

1970　· 三十七歲。於美國密西根州弗林特市美術館、安阿堡市弗爾賽畫廊個展。

1971　· 三十八歲。於臺北市良士畫廊、藝術家畫廊，以及美國西雅圖之弗蘭辛·西德斯畫廊、安阿堡市之弗爾賽畫廊個展。

1972　· 三十九歲。獲得中國畫學會金爵獎。
　　　· 於臺北市鴻霖畫廊；美國紐澤西州紐瓦克市美術館及孟特克里爾市美術館、休士頓市杜布斯畫廊，以及紐約市中國新聞處畫廊個展。

1973　· 四十歲。7月前往密西根大學專研美術史。於新加坡阿爾法畫廊；美國密西根州的泰德羅畫廊、弗爾賽畫廊、洛杉磯市派迪亞畫廊個展。

1974　· 四十一歲。於美國俄亥俄州奧柏林學院亞洲中心、西雅圖之弗蘭辛·西德斯畫廊；加拿大多倫多市的蕭·雷明頓畫廊個展。

1975　· 四十二歲。於臺北市聚寶盆畫廊；美國密西根州之弗爾賽畫廊、泰德羅畫廊個展。

1976-85　· 四十三歲起，遍遊美、加兩國名山大川，開啟長期鄉居田園生活。
　　　· 期間於加拿大、美國各地畫廊舉行個展，多達三十次以上。也於臺北市的國立歷史博物館（1980）、龍門畫廊，臺中市名門畫廊，高雄市朝雅畫廊，以及香港藝術中心畫廊個展（1982）。

1986　· 五十三歲。獲美國傅爾布來特基金資助返臺，於國立藝術學院擔任客座教授一年。
　　　· 12月，於臺北龍門畫廊發表新作。亦於美國加州路易·紐曼畫廊個展。

1987　· 五十四歲。11月，與王無邪同時受邀於中國美術家協會，並於北京中國美術館合展。
　　　· 於芝加哥市第格來夫畫廊個展。

1988	・五十五歲。於臺北市龍門畫廊;芝加哥市第格來夫畫廊、底特律市普來斯頓‧波克畫廊個展。
1989	・五十六歲。受德國漢堡市東西畫廊之邀首次赴德展覽;9月並以個展方式參與漢堡國際藝術Forum大展。 ・於臺北市龍門畫廊、臺中市當代畫廊,以及香港藝倡畫廊個展。
1990	・五十七歲。為香港Century旅館大廳創作三幅巨型畫作。 ・於臺北市龍門畫廊、永漢藝術中心個展。美國伯明罕之羅伯啟斯畫廊、西雅圖市大維遊畫廊個展。
1991	・五十八歲。7月,參加臺北市立美術館主辦之「臺北—紐約:現代畫之遇合」大展。並於臺北市龍門畫廊、美國威斯康辛州密爾窩基市的大維‧柏納畫廊個展。
1992	・五十九歲。在美國紐約市之456畫廊發表「哈德遜系列」新作。5月於臺北市立美術館舉辦大型個展。又於臺北市龍門畫廊、加州路易紐曼畫廊個展。
1993	・六十歲。於香港藝倡畫廊個展。
1994	・六十一歲。於美國紐約Haeneh-Kent畫廊個展。
1998	・六十五歲。赴北京中央美院講學一個月。於紐約林肯中心Cork畫廊個展。
1999	・六十六歲。客座高雄師範大學美術系一學期。又於臺北市龍門畫廊個展。
2000	・六十七歲。應邀赴加拿大魁北克省Baie-Saint Paul國際藝術討論會並展覽。
2001	・六十八歲。於加拿大魁北克省兩家畫廊個展。
2002	・六十九歲。於中國廣州美術館、深圳何香凝美術館等地個展。
2005	・七十二歲。畫作由臺北亞洲藝術中心代理。 ・9月,參展新加坡藝術博覽會,與高行健、李真聯展。 ・10月,於國立歷史博物館舉辦「主題‧原象」大型個展。 ・11月參展上海藝術博覽會,與司徒立、楊識宏及李真聯展。
2006	・七十三歲。於臺北亞洲藝術中心舉行「筆意縱橫‧參與造化」個展。
2007	・七十四歲。於北京中國美術館舉行「嶺深道遠」個展。
2008	・七十五歲。於臺北亞洲藝術中心舉行「石蒼雲燦」個展。
2009-11	・七十六至七十八歲。於紐約大衛‧芬里畫廊個展。
2012	・七十九歲。於臺北亞洲藝術中心舉行「統覽‧微觀」個展。
2015	・八十二歲。於臺北市立美術館舉行「莊喆回顧展→鴻濛與酣暢」個展。
2017	・八十四歲。《家庭美術館──美術家傳記叢書──元氣‧磅礴‧莊喆》出版。

▌ 感謝:本書承蒙莊喆先生授權圖片,莊靈、劉永仁、黃冬富、亞洲當代藝術中心、上海龍門雅集、藝術家出版社等提供圖版及相關資料等,特此致謝。

家庭美術館／美術家傳記叢書

元氣·磅礡·莊　喆

潘 襎／著

國立台灣美術館 策劃　藝術家 執行

發 行 人｜蕭宗煌
出 版 者｜國立臺灣美術館
地　　址｜403 臺中市西區五權西路一段 2 號
電　　話｜（04）2372-3552
網　　址｜www.ntmofa.gov.tw
策　　劃｜蕭宗煌、何政廣
審查委員｜李欽賢、吳超然、林保堯、林素幸、陳瑞文
　　　　｜黃冬富、廖仁義、謝東山、顏娟英、蕭瓊瑞
執　　行｜林明賢、林振莖
編輯製作｜藝術家出版社
　　　　｜臺北市金山南路（藝術家路）二段 165 號 6 樓
　　　　｜電話：（02）2388-6715・2388-6716
　　　　｜傳真：（02）2396-5708
編輯顧問｜王秀雄、謝里法、黃光男、林柏亭
總 編 輯｜何政廣
編務總監｜王庭玫
數位後製總監｜陳奕愷
數位後製執行｜陳全明
文圖編採｜謝汝萱、洪婉馨、蔣嘉惠、黃其安
美術編輯｜王孝媺、吳心如、廖婉君、張娟如、柯美麗
行銷總監｜黃淑瑛
行政經理｜陳慧蘭
企劃專員｜徐曼淳、王常羲、朱惠慈

總 經 銷｜時報文化出版企業股份有限公司
倉　　庫｜桃園市龜山區萬壽路二段 351 號
電　　話｜（02）2306-6842

南部區域代理｜臺南市西門路一段 223 巷 10 弄 26 號
　　　　　　｜電話：（06）261-7268
　　　　　　｜傳真：（06）263-7698
製版印刷｜欣佑彩色製版印刷股份有限公司
裝　　訂｜聿成裝訂股份有限公司
電子出版團隊｜圓滿數位科技有限公司

初　　版｜2017 年 11 月
定　　價｜新臺幣 600 元

統一編號 GPN　1010601150
ISBN　978-986-05-3210-4

法律顧問　蕭雄淋

國家圖書館出版品預行編目資料

元氣·磅礡·莊喆／潘襎 著
-- 初版 -- 臺中市：國立臺灣美術館，2017.11
160面：19×26公分　（家庭美術館）

ISBN　978-986-05-3210-4　（平裝）

1.莊喆　2.畫家　3.臺灣傳記

940.9933　　　　　　　　　　　　106014047